我愛 G★T7

大風文化

目 次 Contents

第 2 章　全面解析
★GOT 7 團隊到個人的音樂及舞蹈★

第 3 章　Mark
★平時溫暖但偶爾耍流氓的大哥★　　　　077

第1章

成長軌跡

甫出道即榮獲國際級肯定

　　GOT7 出道於 2014 年 1 月 16 日，團名意思為「幸運的七個人在一起直到永遠」，為 JYP 公司繼 2PM 後睽違五年推出的男團，由 2012 年曾以 JJ Project 名義出道的 JB 與珍榮，加上榮宰與有謙共四位韓國成員，以及台裔美籍的 Mark、來自香港的 Jackson 和泰國出身的 BamBam 所組成的七人團體。儘管隊長由韓國成員中年齡最大的 JB 所擔任，但其實年齡上真正的大哥是 Mark，也因外國成員高達近半數，所以 GOT7 又常被媒體稱為「混血男團」或「國際偶像」呢！

　　定位為嘻哈路線的 GOT7，出道後便入選為美國告示牌評選的「2014 年最受矚目的五組 Kpop 歌手」，發行首張迷你專輯《Got It?》不久，更於告示牌的世界專輯排行榜中榮獲冠軍！他們在韓國也以主打「Girls Girls Girls」於各大音樂節目展開宣傳，其中最大看點非「Martial Arts Tricking」莫屬了！結合武術動作的此種舞蹈，主要由團內的 Mark 與 Jackson 所負責，他們會於編舞中一起進行空翻與飛躍等動

作，成功吸引了大眾的視線。那時他們為了讓節目主持人與粉絲留下印象，幾乎每個節目都要把握機會「飛」一下，就連 Jackson 自己上的綜藝通告，也會表演後空翻呢！畢竟是高難度的動作，有不少粉絲都擔心他們因此受傷，但也不得不佩服他們甫出道就拚命自我推銷的幹勁呢！

別出心裁又可愛的粉絲名稱

1 月 27 日珍榮不幸確認感染上 H1N1，而隔天 JB 與榮宰也陸續確診，還好歷經休養後，2 月初他們再度恢復團體宣傳。而 4 月初他們於東京與大阪舉辦了 showcase，替之後的日本出道預熱。之後 5 月 9 日公司於官網公告粉絲名稱為「I GOT7」，意為「粉絲同時擁有 GOT7 與幸運」，又因「I GOT7」的韓文為「아이 갓세븐（a i gat se beun）」，縮寫起來就是「아갓세（a gat se）」，與「鳥寶寶」的韓文「아가새（a ga sae）」諧音，所以華語地區習慣直接稱為「鳥寶寶」，並將 GOT7 的粉絲圈稱為「鳥圈」呢！此外，他們的應援手燈也是做成草綠色的鳥，真的相當特別呢！

Jackson 開始於綜藝節目中展露頭角

　　緊接著 GOT7 首個團體綜藝節目《I ☆ GOT7》開播，6 月 23 日他們發行了第二張迷你專輯《GOT ♡》，推出帥氣中不失可愛的「A」作為主打，令人朗朗上口的旋律與歌詞備受好評，而他們於綜藝中展現的搞笑本性也意外圈了不少粉絲，特別是 Jackson 雖為外國人卻毫不怕生，還勇於用還不熟練的韓文發言甚至嗆聲，即使鬧出笑話也毫不介意自己成為笑柄的開朗態度，使他獲得不少節目的邀約，於 7 月開始參與由《週刊偶像》的主持人鄭亨敦與 Defconn 主持的偶像節目《HIT 製造機》，與 VIXX 的 N、爀與 BTOB 星材一起組成限定團體「大瓶」，在節目中挑戰各種任務，最後甚至還一起發行了單曲「Stress Come On」呢！

　　其中他們寫歌詞時寫到「點了炸醬麵卻沒有附蘿蔔乾」、「女朋友喜歡穿很露的衣服」等讓人很有壓力的狀況時，Jackson 直白地反問：「可是我沒有蘿蔔乾也可以吃炸醬麵啊？」、「女朋友穿很露的衣服為什麼不好？」面對文化差

異卻不會默不作聲，而是勇於發問的模樣讓人不禁莞爾，後來他還把這段 rap 搞笑地翻譯成英文、普通話和廣東話版本，讓不少觀眾笑掉大牙呢！

日本出道後迅速發行首張正規韓專

而 Jackson 自 9 月起也於高人氣綜藝節目《Roommate》第二季中成為固定嘉賓，與李棟旭、徐康俊、少女時代 Sunny、After school Nana 等人進行同居生活，靠著活躍表現大受關注，成功使其他人的粉絲也注意到仍是新人的 GOT7，大幅提高團隊知名度呢！同年 10 月 GOT7 正式宣告於日本出道，至大阪、福岡、東京等五個城市展開了首場巡演《AROUND THE WORLD》，並於 22 日發行同名的首張日文單曲，而該單曲當日即空降公信榜日榜第四名，後來更一度衝到第二名，可謂氣勢如虹呢！

他們也於 11 月 17 日以首張正規專輯《Identify》的 showcase 回歸韓國歌壇，主打歌「Stop Stop It」的洗腦旋

律與舞步讓人忍不住上癮，更一度衝到《THE SHOW》榜單的第三名呢！12 月 Jackson 也再度參與了《HIT 製造機》第二季，儘管只是出道快滿一年的新人，但他透過各大綜藝節目中的出色表現，年底自國民主持人劉在錫手中，獲得 SBS 演藝大獎的新人獎，充分證明他是能音樂綜藝兩不誤的天生藝人呢！

首度來台即被鳥寶寶的熱情應援感動

2015 年 GOT7 開春便於金唱片大獎中獲得最佳新人獎及年度最具愛心獎，然而美中不足的是當時因主辦方問題，導致 BamBam 與有謙簽證出問題，無法一同至北京領獎。不過五位哥哥們還是努力於演出中彌補他們的空缺，珍榮兩次領獎時也都特別講到兩位忙內（韓文的老么）們，不愧是 GOT7 的媽媽呢！緊接著 1 月 20 日他們來台舉行《GOT7 2015 Asia Tour Showcase》，儘管 Mark 以前於練習生時期就曾帶 Jackson 來台灣玩，不過他們全體以 GOT7 名義來訪還是第一次，且雖然出道才剛滿一年，但國際會議中心可

以說是座無虛席,連 Mark 的父母也特地從美國飛回台灣捧場呢!

　　雖然從小在美國長大的 Mark,中文字彙量稍嫌不足,不過因團內還有 Jackson 坐鎮,因此整場幾乎是由他兼任翻譯,且 BamBam 也展現了驚人的中文實力呢! GOT7 也特地為台灣粉絲演唱周杰倫的「安靜」、「黑色毛衣」與王力宏的「美」,而台灣鳥寶寶們也替他們準備了祝賀一週年的排字,以及應援手幅「慶祝一週年的禮物是我們」,讓成員們都相當感動呢!

初次挑戰網路劇並陸續擔任節目主持

　　GOT7 回韓後火速又於首爾歌謠大獎中榮獲新人獎,而 1 月 27 日全員參與拍攝的網路劇《Dream Knight》正式播出,儘管除了曾出演過《Dream High2》的 JB 與珍榮外,大家的演技略嫌生澀,不過本色出演對粉絲們來說也是另一種萌點呢! 3 月起他們於泰國、馬來西亞、新加坡、美國與

日本的各城市馬不停蹄地舉辦見面會，其中泰國的兩場見面會更於短短五分鐘內售罄，可見 BamBam 泰國王子等級的號召力呢！

　　3 月 19 日起，珍榮、BamBam 與 SHINee Key 及 CNB-LUE 正信一同搭檔，擔任《M! Countdown》的主持人，而 5 月起 Jackson 也受邀主持《人氣歌謠》，成員們接連於電視上活躍，令粉絲們感到十分驕傲呢！5 月底珍榮出演連續劇《親愛的恩東啊》，飾演男主角的少年時期。而 6 月 GOT7 於日本發行第二張單曲《LOVE TRAIN》，7 月 13 日則透過第三張韓文迷你專輯《Just Right》宣告回歸，一反之前帥氣俐落的形象，這次的同名主打歌換為繽紛活潑的路線，稱讚女友不須在意自身缺點，只要保持原本模樣就足夠美麗的歌詞，更是深受好評，此一風格轉變也吸引了眾多新粉絲，MV 更僅花 13 小時就突破百萬、僅花兩週就衝破千萬的瀏覽量呢！

出道後於音樂節目中首度奪冠

9 月 GOT7 乘勝追擊，於日本推出了新單曲《LAUGH LAUGH LAUGH》，發行當日即奪下日本公信榜的日榜冠軍，讓成員們又驚又喜呢！當月 Jackson 也登上超人氣節目《叢林的法則》，遠至中美洲的尼加拉瓜進行拍攝。9 月 29 日 GOT7 於韓國攜第四張迷你專輯《MAD》回歸，再度於發行首週榮獲美國告示牌世界專輯榜第一名，他們以主打歌「If You Do」展開宣傳活動後，更於 10 月 6 日首次於音樂節目《THE SHOW》中贏下冠軍，並於後兩週繼續奪冠，達成隊史上首個三連冠呢！該曲更入選美國告示牌評定的 2015 年二十強 Kpop 歌曲，可以說是無論韓國內外都備受大眾喜愛的熱門歌曲呢！

海外頒獎典禮中囊括各大獎項

11 月 GOT7 推出《MAD》冬季版專輯，以「告白頌」

作為主打，並初次收錄 JB 的自創曲，Jackson、珍榮與
BamBam 也參與了作詞。GOT7 因出道起就走嘻哈舞曲風，
專輯內的慢歌屈指可數，因此這次配合聖誕節首次推出的抒
情主打，簡直令粉絲們愛不釋手呢！12 月 Jackson 喜獲與
知名中國主持人何炅一同負責中國版《拜託了冰箱》的主持
重任，即使普通話不輪轉仍積極發言的 Jackson，靠著他非
本意的「港式普通話搞笑」，以及跟誰都能迅速變熟的開朗
個性，在中國迅速累積了人氣。

　　該年度儘管於韓國的頒獎典禮中，與各大獎項失之交
臂，但 GOT7 於泰國獲得 SEED 大獎的最受歡迎亞洲藝人獎，
也於中國獲得音樂風雲榜年度盛典、音悅 V 榜年度盛典，和
優酷全視頻之夜的新人獎，還於 Fashion Power 時尚影響
力盛典中，獲得亞洲風尚影響力組合獎，也獲得世界最大英
文 Kpop 網站之一的 Soompi 所頒發的最佳粉絲獎，以及靠
「Just Right」獲得的最佳 MV 獎，年底更於 SBS 歌謠大戰
中獲得中國網路人氣獎，可以說是於海外各國大豐收的一年
呢！

首次於《M! Countdown》奪冠後激動落淚

　　邁入 2016 年不久，GOT7 即發行首張日語正規專輯《翻天↑覆地》，並於 1 月至 2 月舉行第二次的日本巡演，至札幌、大阪、東京等地開唱，而此次也成績不俗，不僅勇奪公信榜日榜第二名，而且還連四天霸佔亞軍寶座呢！3 月他們回到韓國推出第五張迷你專輯《FLIGHT LOG：DEPARTURE》，隨著專輯上市，他們也宣告這張專輯為「飛行日誌首部曲」，接下來的專輯也將與本次的主題有所關聯，讓粉絲忍不住好奇接下來 MV 故事將會如何發展呢！本張專輯一發行即奪得台灣、香港、泰國、菲律賓等七國 iTunes 專輯榜冠軍，更被美國告示牌評為年度十大最佳 Kpop 專輯呢！

　　而曲調爽朗的主打歌「Fly」也於《THE SHOW》、《M! Countdown》、《Music Bank》與《人氣歌謠》獲得冠軍，其中《THE SHOW》更是連兩週第一，一共成為「五冠王」呢！特別 3 月 31 日 GOT7 於《M! Countdown》首次摘冠，與上次的《THE SHOW》不同，此為歷史悠久且公信力強的

四大音樂節目之一，因此成員們紛紛激動落淚，Mark 哭倒在榮宰肩上、Jackson 則是抱著珍榮哭，有謙雙眼也噙著淚，台下也有許多鳥寶寶跟著喜極而泣。

而節目組於後台端出蛋糕幫他們慶祝時，連一向不太在人前掉淚的榮宰與珍榮也終於忍不住淚水，換剛才哭過的成員上前安慰，所幸隊長 JB 有穩住情緒，沉著地發表感言以協助台前與台後的節目進行，真的是位時時刻刻優先守護成員的好隊長呢！事實上以韓國前三大公司的團體而言，這確實算是稍嫌遲來的音樂節目冠軍，想必是得獎的瞬間，兩年來的各種辛酸瞬間浮上心頭，終於感到努力獲得肯定，才會讓平時總是嘻皮笑臉的他們落下男兒淚吧！

世巡首站即面臨隊長負傷缺席的突發狀況

隨後他們於 4 月 12 日發行後續曲「Home Run」的音源，並於當天開始在音樂節目中打歌。將追求心儀女孩的心情比喻為打棒球，即使對方如同變化球般難以掌握，仍要積極揮

我愛 ♥ GOT7

棒的歌詞令大家備感新鮮，而珍榮參與創作的可愛編舞更是
讓粉絲們直呼治癒呢！4 月 28 日珍榮為宣傳首次擔綱男主
角的電影《雪花》，出席了全州國際電影節開幕式，兩天後
電影率先於電影節首映，雖然電影中的台詞不多，但珍榮光
靠眼神就能傳達心思的真摯演技仍大受好評。忙於各項活動
之餘，他們也帶來了激勵人心的好消息——將舉行出道後的
首場世界巡迴演唱會《GOT7 1ST CONCERT FLY》！以 4 月
底的首爾站為起點，將一路至上海、大阪、曼谷、芝加哥等
亞洲與美洲的各大城市開唱，一共多達 13 站。

　　然而人算不如天算，首爾演唱會的前一天，JB 不幸於排
練中傷到腰，並被診斷為椎間盤異常，儘管是人生首次世巡
如此重要的場合，但在醫生指示下，JB 還是只能安分休養而
缺席演出。突如其來的噩耗令成員們手足無措，但冷靜後他
們下定決心要連隊長的份一起努力。而得知消息的鳥寶寶們
也無不震驚，儘管既心疼又難過，但他們也還是堅持出席演
唱會，並決定加倍熱情地替其他成員們應援。演唱會途中成
員們多次於談話時間提起 JB，有謙特別表示：「謝謝大家用
歌聲代替了 JB 哥的空位」，Mark 為了緩解大家的感傷，甚

至打趣地說道:「今天一天,我們把應援棒叫做林在棒吧!
(JB 本名林在範的「範」,與應援棒的「棒」的韓文發音相
近)」。

　　而最後一天 JB 更驚喜現身,除了向成員與粉絲們正式道
歉之外,也感謝大家如此拚命地填補他的空缺,並承諾會以
更健康的姿態回歸,不會再讓粉絲們擔心。面對此次緊急的
突發狀況,或許有些人會覺得他們很不走運,但也透過這次
事件,成員們再次體悟了隊長的重要,GOT7 整體的革命情
感更加穩固,而他們與鳥寶寶們的羈絆也更加深厚,果真塞
翁失馬,焉知非福呢!

於泰國締造最多人摺紙飛機的世界紀錄

　　這幾個月 Jackson 陸續參與《花美男 Bromance》、
《週刊偶像》與《真正的男人》等綜藝節目的拍攝,而 5
月 GOT7 至泰國舉行見面會《GOT7 District - Fly For The
World》,與 1972 名鳥寶寶一起進行摺紙飛機的活動,還達

成了最多人在同場地製造紙飛機的金氏世界紀錄呢！7月1日美國達拉斯場演唱會上，榮宰因病缺席演出，雖然令不少粉絲們擔心，但幸好於安靜休養後，順利趕上兩天後芝加哥場的演唱會。消化完同月份美國其他城市和香港場的演出後，他們又於8月回韓國舉行安可演唱會，儘管忙得不可開交，但通告滿檔也是國內外高人氣的證明呢！

靠新專輯首次達成音樂節目「all-kill」

9月有謙參加舞蹈節目《Hit The Stage》，並締造初登場即榮獲亞軍、再登場即一舉奪冠的佳績，讓許多路人粉體認到GOT7舞蹈擔當的厲害呢！月底GOT7再度回歸韓國歌壇，發行第二張正規專輯《FLIGHT LOG：TURBULENCE》，作為飛行日誌二部曲，MV不僅延續上次的劇情，主打歌也延伸了上次「啟程（departure）」的概念，換成在空中遭遇的「亂流（turbulence）」，歌曲也跳脫上次自由奔放的曲風，轉變成強烈的電音嘻哈，舞蹈更是出道以來最激烈的等級呢！

「Hard Carry」這首主打歌名雖然曾令不少粉絲感到疑惑，不過它其實是韓國的流行語，源自網路遊戲中領導隊伍獲勝的優秀玩家，後來延伸至韓國綜藝節目或運動比賽中，也會將此單詞用於特別活躍的出演者或選手上，例如：「某主持人真是 hard carry」、「某選手將比賽 hard carry 了」，類似我們中文「hold 住全場」的意思。而歌詞也是傳達出「不用擔心，把一切交給我就行了」的涵義，連別家粉絲都印象深刻！這張專輯甫發行再度攻下美國告示牌世界專輯榜榜首，「Hard Carry」的 MV 更是於短短一週內即突破千萬點擊量，並延續上次的好成績，於音樂節目中皆榮獲冠軍，寫下「all-kill（通殺各大節目榜單之意）」的耀眼成績！

光玩殭屍遊戲就玩出了神級境界的團綜

10 月 17 日起開始播出全新團綜《GOT7 的 Hard Carry》，首次由成員們親自參與策劃的節目令觀眾們大感新鮮，鳥寶寶們更是被他們更升級的綜藝魂逗得又哭又笑，他們不僅初次挑戰在無經紀人陪同下自行前往機場，還舉行搞

笑版的「運動會」、賭上懲罰遊戲的萬聖節扮裝、專業性格測試與多倫多自助遊，以及 Jackson 一手策畫的成員擊劍體驗等豐富的活動。

　　其中最讓粉絲們難忘的，莫過於只有他們才能玩出精髓的「殭屍遊戲」了！此遊戲規則類似鬼抓人，差別在於當鬼倒數完，大家就會成為「殭屍」無法移動，而鬼則要在眼睛被矇住的狀況下抓人，GOT7 因為團內有身手矯健的美港泰 line（Mark、Jackson 與 BamBam）坐鎮，因此他們玩起該遊戲可以說是如魚得水，BamBam 因身形極瘦，所以可以將身子藏在兩張扶手椅下；Mark 則是如同蜘蛛人一般將雙腳橫跨於門框高處；而 Jackson 為了逃避摸著地板與牆壁前進的鬼，甚至如同吊單槓一般，只以雙手抓住天花板下方的隔層，並蜷起下半身呈現懸空狀態，被製作組譽為簡直是為了玩殭屍遊戲而誕生的人才呢！該節目之有趣，就連不認識 GOT7 的觀眾也看得津津有味，在綜藝節目排行榜上，更是曾一度獲得僅次於《無限挑戰》與《黃金漁場 Radio Star》的佳績呢！

於歐洲奪大獎見證國際性人氣

　　隨著繁忙的日程進行，儘管 10 月 20 日榮宰因身體不適宣告暫時停止活動，好險康復迅速，月底即回歸了團體的行程。11 月珍榮出演的連續劇《藍色海洋的傳說》播出，他因飾演了男主角李敏鎬的少年時期，進而獲得不少韓劇粉絲的關注呢！同月份 GOT7 於加拿大、日本和菲律賓的各大城市進行《GOT7 FLIGHT LOG：TURBULENCE》巡迴見面會，並於荷蘭舉行的 MTV 歐洲音樂大獎中榮獲全球藝人獎，成為繼 BIGBANG 後，暌違五年第二個獲得該獎項的韓國藝人呢！

首度於 MAMA 頒獎典禮中獲獎

　　11 月 16 日 GOT7 推 出 第 一 張 日 文 迷 你 專 輯《Hey Yah》，並首度於日文專輯中收錄 JB 與有謙的創作，除了作曲之外，他們連歌詞都直接以日文撰寫，讓日本鳥寶寶們感嘆 GOT7 的日文實力真的是進步神速呢！而在日本歌迷們的

支持下，本張專輯勇奪公信榜日榜亞軍與週榜季軍。12 月 GOT7 於 MAMA 頒獎典禮中獲得全球最受歡迎藝人獎，還在澳洲媒體 SBS 所舉辦的流行音樂獎中獲選年度最佳男團，同年度他們也以「Hard Carry」榮獲 Soompi 最佳 MV 及編舞獎，以及最佳粉絲獎，並獲《Simply Kpop》頒予最佳男團表演獎！2016 年 GOT7 靠著音樂和綜藝雙方的亮眼表現，在韓國獲獎的頻率火速上升，成員們與粉絲們都逐步感到了踏實的成就感呢！

幫 JB 慶生並慶祝三週年的台灣見面會

2017 年首站海外行程即是 Mark 的家鄉台灣，他們於 1 月 6 日二度來台舉行粉絲見面會，正巧當天欣逢 JB 生日，JB 的父母更特地從韓國飛來參與這場盛事呢！而貼心的台灣鳥寶寶們也在切蛋糕時舉起「世界上最棒的隊長 JB」幫他慶生，還不忘進行「恭喜三週年」的排字應援，讓成員們感動不已。JB 的媽媽更特別偷偷錄了一段影片祝他生日快樂，初次於音樂節目中奪冠時都沒掉淚的鐵漢隊長，竟在看見驚喜影片的

當下忍不住飆淚了呢！結尾時間 Jackson 更感性地道出長串真心話：「一直以來我們最大的心願，就是不想讓其他人看不起你們，我們想讓你們更驕傲，去哪都能有自信地說我是 GOT7 的粉絲，所以真的不管有多累、有多苦，我們都會去吃這個苦」，疼粉的 Jackson 真的總是把歌迷擺在最優先的位置呢！

贏下雙重本賞後也獲得首支破億 MV

　　隨後榮宰於 8 日登上熱門音樂節目《蒙面歌王》，儘管這是他個人的首次單獨通告，但他仍發揮堅定實力，以優異的唱功備受讚賞。接著 GOT7 出席各大頒獎典禮，並於金唱片獎和首爾歌謠大獎中雙雙斬獲意義重大的本賞，也於 2 月的 Gaon 排行 Kpop 大獎中榮獲專輯部門第一季年度歌手獎，3 月初「Just Right」的 MV 更於 YouTube 衝破了一億點擊量，GOT7 成為第五個 MV 瀏覽次數破億的韓國男團，正式晉級大咖男團的行列！

於六缺一的狀況下發行新輯回歸樂壇

　　而 2 月 5 日起珍榮也再度擔綱音樂節目的主持，與 BLACKPINK Jisoo 和 NCT 道英一同成為《人氣歌謠》的固定班底，繼 Jackson 之後成為隊內第二位主持過該節目的成員呢！3 月 11 日 GOT7 於韓國進行見面會，但 Jackson 當天身體狀況欠佳，不僅在台下吐完才登台表演，中間甚至一度從椅子上跌落，最後更因緊急送醫而缺席了結尾的擊掌活動，令鳥寶寶們擔心不已。但因回歸迫在眉睫，許多通告皆已敲定，無法因一人的缺席延後全體活動，因此公司也只好臨時宣布 Jackson 先將暫停活動，其後再根據身體的恢復狀況決定是否參與行程。

　　3 月 13 日他們在六缺一的狀況下舉行回歸 showcase，發行第六張迷你專輯《FLIGHT LOG：ARRIVAL》，以「抵達」之意宣告此為飛行日誌系列的最終篇，粉絲們得以將前兩張專輯所埋下的伏筆串聯起來，不僅專輯回歸預告圖能夠連接為一體，也分別以天空、海洋與陸地作為背景，MV 內容也

終於交代了主角珍榮歷經事故後的結局，就連專輯封面也展現公司嘔心瀝血的成果：初章《DEPARTURE》的顏色使用 2016 年彩通（Pantone）色彩研究所選出的年度代表色——玫瑰石英粉（Rose Quartz）與寧靜粉藍（Serenity），續章《TURBULENCE》則以更深的紫紅與深藍作為封面與 MV 色調，最後則以 2017 年的年度色草綠色，以及淺橘色為之搭配，作為尾章《ARRIVAL》的封面配色，不得不佩服公司策畫專輯時真的於各細節處處費心，令粉絲們感受到不輸歐美明星的高質感呢！

★榮獲銷量冠軍兼音樂節目四冠王

而在 Jackson 缺席回歸的狀況下，粉絲也化悲憤為力量，以實際行動表示支持，因此專輯的實際表現非常亮眼，絲毫沒有辜負成員們及製作人員的苦心，甫發行即勇奪香港、馬來西亞、越南等六國 iTunes 專輯榜第一，還榮登美國告示牌世界專輯榜冠軍，更以 27 萬張的銷量，一舉奪得 Gaon 排行榜當月的銷量冠軍！主打歌「Never Ever」也於短短四天內突破千萬瀏覽量，並於各大音樂節目中連奪四冠，更首次入選為美國告示牌的推特熱門歌曲，並勇奪該榜單的亞軍呢！

成為第一組在泰國開巡演的韓團

4 月起 BamBam 與前 Wonder Girls 的成員惠林搭檔，主持介紹 Kpop 的英文節目《K-Rush》，而 4 月中他們首度前往澳洲，展開雪梨、墨爾本等四個城市的巡迴見面會《GOT7 GLOBAL FAN MEETING》。不過榮宰因腰傷而無法同行，只好留在韓國接受治療，儘管不少澳洲粉絲聽聞此事皆難掩失望之情，但大家們最想見到的是健康的成員們，因此也只好祈禱榮宰能早日康復，並將希望寄託於下次的見面。

5 月電視播出由 Mark 參與的《叢林的法則》紐西蘭篇，這不僅是 Mark 出道後初次以個人名義錄製的節目，Mark 也成為繼 Jackson 後第二個登上該節目的成員呢！同月份 GOT7 馬不停蹄地飛至日本，初次進行長達一個月的日本巡迴 showcase，並於 24 日發行第四張日文單曲《MY SWAGGER》。6 月起則轉戰泰國清邁、曼谷等四大城市，舉行時間橫跨半個月的首場泰國巡迴演唱會《GOT7 Thailand Tour 2017 NESTIVAL》，GOT7 也寫下了第一組在泰國開巡

演的 Kpop 團體這項新歷史！而 6 月 24 與 25 日他們再度回
到日本，於座位破萬席的東京國立代代木競技場舉行兩日的
特別演唱會，可見他們在日本的人氣真的是蒸蒸日上呢！

JJ Project 睽違五年再度回歸樂壇

　　7 月底 JB 與珍榮以 JJ Project 的名義，推出第一張韓
文迷你專輯《Verse 2》，並特別舉行為期一週的攝影展。
說起 JJ Project 的團名由來，其中的雙 J 是源自 JB 與珍榮
（Jinyoung）的字首，而 Project 則意為希望能與粉絲一
同成長。因他們作為 GOT7 出道前，就曾於 2012 年以 JJ
Project 的名義作為雙人組出道，所以這並非大家平時熟悉的
「小分隊出道」，而是睽違了五年的回歸之作！兩人為此投
入了大量心血，不僅參與了全專輯的詞曲創作，連攝影展中
的照片與文字皆為他們親自拍攝撰寫，成員們也於通告結束
後特地前往展場捧場呢！

　　而此專輯不僅獲得專業音樂人盛讚，還登上唱片銷量統

計網站 Hanteo 的週榜冠軍，更勇奪美國告示牌第二名呢！本次主打歌「Tomorrow, Today」也與上次活潑青春的出道曲「Bounce」大相逕庭，以中板的成熟曲調敘述成為大人過程中的各種不安與迷惘，成功引發無數年輕人共鳴，而其他成員們更為此搞笑地錄了喊應援的影片，各種忘詞、掉拍和硬要跟著唱等逗趣舉動讓鳥寶寶們笑翻天，直呼這種應援實力生澀，態度卻充滿熱情的表現，彷彿令人看到以前的自己呢！

Jackson 於中國出道並退出日本活動

8 月成立了個人工作室的 Jackson，透過首張 solo 單曲「Papillon」宣告正式於中國樂壇出道，也成為首位在嘻哈平台 Worldstar Hip Hop 上發布影片的亞洲藝人。大家一方面替 Jackson 終於實現自己想做的事而感到開心之時，也因有他團的前車之鑑，不禁開始擔心他之後是否也會離團，加上 9 月初公司發布公告表示 Jackson 因身體狀況關係，加上他個人的意願，將停止參與今後 GOT7 於日本的一切活動。

儘管 Jackson 此舉讓不少有過創傷的歌迷覺得大事不妙，但也有許多粉絲認為這是 Jackson 因中韓兩地活動太多，身體負荷不來所做的必要退讓，畢竟他 3 月才因病一度暫停活動，Jackson 針對大家的質疑也多次表示他不只把成員們當隊友，而是超越一切存在的家人，並誓言絕不會離團，會好好與大家進行韓國專輯的各項活動，才終於讓鳥寶寶們安心不少。

將對 7 的執著發揮到極致的新輯概念

其後 GOT7 睽違七個月，於 10 月 10 日推出第七張迷你專輯《7 for 7》，繼分組與個人活動後，再度以七人形式回歸韓國樂壇，簡直是將對 7 這個數字的執著發揮到極致呢！且預告片中七人身上也出現了同款三角形項鍊，唯有七個項鍊拼在一起時，才能完成一個大七角形，象徵七人缺一不可、團魂不散。值得一提的是，這不是為了拍 MV 才苦思而出的概念，而是來自於 GOT7 成員們實際擁有的項鍊，當初是在大哥 Mark 的建議下才著手製作的呢！特別專輯中的小卡也是模仿此造型，要集滿七張才能合體，讓粉絲們感動之餘，

也忍不住懷疑根本是公司變相在逼鳥寶寶們買滿七張呢！

★發行初次由成員參與製作的主打歌

　　而成員們也如往常般參與了專輯創作，但本次與過往的最大差異莫過於主打歌「You Are」了，本次主打由隊長 JB 親自作詞作曲，同時也是第一首獲選為主打歌的成員創作，對 GOT7 來說是一項極大的突破。順帶一提對影片製作深感興趣且默默自學的 BamBam，也參與了這次歌詞預告片的製作，成員們真的是相當多才多藝呢！本專輯甫發行即奪得芬蘭、巴西、墨西哥等 17 國的 iTunes 專輯榜冠軍，於韓國的 Gaon 銷售榜與台灣的五大金榜皆獲得週榜冠軍。

播出新團綜後將第二支破億 MV 納入囊中

　　11 月 Mnet 播出新團綜《GOT7 的 TMI 實驗室》，TMI 為韓國的新流行語，源於英文「Too Much Information」的縮寫，意指「太多不需要的資訊」，但對愛偶像心切的歌迷來說，關於偶像的任何事自然是知道越多越好，永遠沒有

「TMI」這件事，因此本節目就是針對每位成員進行各種瑣事的檢測，例如愛吃辣的 Mark 能接受一碗泡麵裡加多少辣椒，或是沒有起司不能活的 Jackson 能將披薩的起司拉到多長等等，是解決鳥寶寶們疑難雜症之餘，還能得到治癒的綜藝節目。同月份 GOT7 發行第二張日文迷你專輯《TURN UP》，並於札幌、福岡、名古屋等地進行巡演。11 月 26 日「If You Do」的 MV 在 YouTube 上突破一億瀏覽量，成為繼 2015 年的「Just Right」後 GOT7 的第二支破億 MV ！

銷量突破 30 萬大關後登上日本武道館

12 月 JB 之前飛至南太平洋的庫克群島錄製的《叢林的法則》播出，JB 展現與平時舞台上截然不同的放鬆模樣，讓鳥寶寶們發現他私下的平凡模樣也藏有別樣魅力呢！該月 GOT7 好事成雙，於 MAMA 頒獎典禮上榮獲國際表演者獎，以及年度最受歡迎韓星獎，接著他們打鐵趁熱，於韓國推出改版專輯《7 for 7 Present Edition》。該年度他們陸續獲得《THE SHOW》的最佳明星獎，以及 V LIVE 的全球十大藝人

獎及最佳世界影響者獎。年末《7 for 7》於 Hanteo 榜單上銷量破 30 萬大關，GOT7 同時也成為第四個專輯銷量破 30 萬的男團，可以說是於音樂上獲得專業樂評人與大眾的雙重肯定呢！12 月 21 ～ 22 日 GOT7 首度登上日本武道館開唱，該場地設有一萬四千個座席，比我們所熟知的小巨蛋還多，即使對日本歌手來說都是難以輕易登上的殿堂，但是 GOT7 卻花了三年就成功，真的相當厲害呢！

海外人氣爆棚，於韓國也獲獎無數

2018 年初始 GOT7 再度於金唱片以及首爾歌謠大獎中雙雙榮獲本賞，並於 Gaon 排行 Kpop 大獎中奪得人氣表演獎和 Kpop 世界韓流明星獎，對在海外享有廣大人氣的他們來說，可以說是實至名歸的獎項呢！Jackson 也自 1 月起擔任中國選秀節目《偶像練習生》的 rap 導師，而榮宰則於 2 月初登上嚮往已久的音樂節目《不朽的名曲》，以媽媽推薦的名曲「水銀燈」獲原唱力讚！2 月 10 日 BamBam 與 Mark 組成小分隊舉行泰國粉絲見面會，儘管只有兩人，但泰國粉

絲的熱情不減，甚至更勝，也難怪 BamBam 這兩年能在泰國陸續代言了機車、手機、寢具、電信公司等各式商品，可以說當地食衣住行的廣告中都能窺見他的身影，該年度更擔任了聯合國兒童基金會親善大使呢！

新專輯初次獲得白金唱片認證

　　3 月 12 日 GOT7 推出第八張迷你專輯《Eyes On You》，一發行即奪得巴西、香港、紐西蘭等 20 個國家的 iTunes 專輯榜冠軍，隔天更直接登頂 iTunes 世界專輯榜，成為首個連續有兩張專輯於該榜單奪冠的韓國男團呢！該專輯於韓國的 Hanteo 銷量排行榜也勇奪冠軍，同樣由 JB 創作的主打歌「Look」，更佔據韓國的各大音源網站排行首位，該 MV 發布不過 35 個小時後，即破千萬瀏覽量。4 月 3 日「Just Right」的 MV 也突破兩億大關，成功晉升為第三個擁有破兩億 MV 的韓國男團！5 月 10 日《Eyes On You》因出色的銷量而榮獲 Gaon 排行榜的白金唱片認證，可以說是不停打破自身紀錄的一次華麗回歸呢！

首爾演唱會上一席溫暖話語逼哭粉絲

　　結束宣傳活動後，5月4～6日GOT7於首爾替新世界巡演《GOT7 2018 World Tour Eyes On You》拉開序幕，本次的場地為大咖歌手專用的蠶室室內體育館，共累計超過一萬八千名歌迷，連觀眾人數都寫下了新紀錄呢！其中BamBam也提到自己前陣子有可能要回泰國當兵，幸好抽籤沒有抽中才能繼續與大家一同活動，他感性地表示：「之前我的人生可能有重大改變的時候，我真的感受到許多歌迷們的熱情，就算他們只是跟我說『如果真的要去當兵的話，我們也會等下去的』、『無論結果怎麼樣，我們都會繼續在這裡，不會離開的』，也讓我非常感激」。

　　而這次寫了「Thank You」這首歌給粉絲的珍榮，也於演唱會VCR中說道：「很多人會疑惑喜歡偶像的人是不是無事可做才去追星的，他們認為憧憬一個完全不認識、也無法靠近的人，是非常不自然的事情。但我覺得對一個完全不認識的人，因為看到他展現出的某種模樣而想要去替他加油，

『愛』本身就是一件純粹的事情，我相信不只我們的粉絲，其他偶像的粉絲們也是如此。希望大家能不將這份愛隱藏起來，而是懷抱著驕傲去展現，希望我們可以成為改善大眾認知的人就好了」，讓鳥寶寶們無不大受感動呢！

★成員們接連落淚讓大家訝異又心疼

演唱會最後一天，Mark 於感性時間忍不住流淚，Jackson 馬上帶大家喊道「沒關係」，接著 Mark 努力沉澱情緒後說道：「因為從家裡聽到了不好的消息，但是上台後從你們身上獲得很多力量，我才能撐到最後，真的一直很感謝你們，這八年來我從來沒有後悔過，未來我們也會和鳥寶寶會永遠在一起的」，事後大家才從 Mark 爸爸的推特上得知當天他奶奶過世了，心疼 Mark 之餘，也慶幸還好能與成員們一起陪在他身邊。

而 JB 也提到覺得多年來的努力沒有白費，因此很感謝大家，話至中途也忍不住潰堤，只好拉上帽子遮住臉，成員們也理解隊長不想讓大家看見難為情的模樣，而迅速抱成一圈，JB 這才坦承：「因為有時會覺得一切都是我的錯，真的曾經

很苦惱過」，有謙與 BamBam 解釋：「JB 哥作為隊長責任感很強，也因此有不少壓力」，Jackson 馬上肯定：「你已經做得夠好了」，珍榮也請大家一同給辛苦的隊長鼓掌。

　　本來以為大家總算哭完了，沒想到從未在人前哭過的 BamBam 竟然也掉淚了，他解釋因心疼歌迷們總是為他們拚命熬夜或存錢，但自己能替歌迷做的卻只有唱歌跳舞，覺得既抱歉又感恩。因為難得看到 BamBam 掉淚，大家又再度抱成一團，珍榮也溫柔地在一旁不停幫他擦淚。最後一天看著三位成員落淚，雖然令不少鳥寶寶們感到不捨，但是看著彼此第一時間溫暖的安慰與擁抱，更讓人再度確信 GOT7 的團魂是堅若磐石的呢！

BamBam 於台灣演唱會狂飆中文撩妹

　　緊接著 GOT7 前往曼谷、澳門、莫斯科、柏林與巴黎開唱，更成為首個在俄羅斯開唱全票售罄的韓國團體呢！6 月 16 日他們再度來台，台灣粉絲早早也為此費了一連串的苦心：

場外有公車廣告及大型看板、後台有給 GOT7 以及工作人員的食物應援，與放入粉絲留言的扭蛋應援、場內還有影片應援，以及寫著「我們會成為你們的翅膀，讓你們飛翔」的手幅，還特地做成鳥寶寶形狀呢！成員們當天也玩得相當盡興，BamBam 更使出渾身解數狂用中文撩妹：「你們知道我是什麼人嗎？你的人」、「講一講口有點渴了，你知道我想喝什麼嗎？呵（喝）護你」，他說自己為了準備這些台詞練習了兩個月，讓粉絲們直呼不愧是「王老師」呢！

★被應援影片感動後仍馬上露出搞笑本性

　　結尾時間大螢幕播出粉絲們準備的應援影片，全場合唱「Thank You」後，台上台下無不沉浸於溫馨感人的氛圍，不過 GOT7 不愧是號稱「感動不過三秒」的男團，BamBam 突然好奇影片上以中文寫的韓文空耳歌詞為何，Jackson 就跟他解釋，還在感性時間不忘重複了一次「非常感謝」的中文腔韓文「No 母摳馬窩（너무 고마워／ no mu go ma wo）」；JB 更是一度裝作要哭了，最後卻搞笑地吃起拳頭來，逗笑台下所有鳥寶寶們！不過 BamBam 也認真感謝道：「這是我們的巡演中第一次有影片應援，台灣的鳥寶寶們最

棒了！」有謙也貼心說道：「我們更感謝你們，我們知道你們有多支持我們、多愛我們，所以我們也會更努力愛你們的」，當天父母皆到場支持的 Mark，也與粉絲們約定下次會更快回來，還要在更大的場館開唱呢！

Jackson 通告過多，健康一度亮紅燈

　　個人活動方面，3 月起 Jackson 擔任中國舞蹈選秀節目《熱血街舞團》的召集人，負責帶領隊伍內的參賽者獲勝，5 月起則參加照顧小孩的綜藝節目《放開我北鼻》第三季，但 4 月中他因行程過於忙碌沒把身體顧好，於《偶像練習生》的總決賽當天彩排時暈倒，7 月底再度於《放開我北鼻》中因病缺席拍攝，讓他對自己既生氣又懊悔，也對製作單位與粉絲深感抱歉。雖然一度引起大家的擔憂，幸好他於徹底養病後回歸，接著於下半年參與《夢想的聲音》第三季，再度擔任參賽者的導師。

　　而 5 月 Jackson 為時尚品牌 Fendi 量身打造的歌曲

「Fendiman」，於 iTunes 的美國區單曲總排行榜及流行
榜榮獲雙料冠軍，成為華人中首位締造此成就的歌手，8 月
Jackson 更獲得全美青少年選擇獎中的最具潛力獎，不僅成
為首位以個人身分獲獎的 Kpop 歌手，同時也是首位獲獎的
華人呢！至於 JB 則於 4 月與老闆朴軫永一同搭檔，參加音樂
節目《鍵盤上的鬣狗》，分享創作音樂的細節，JB 也透過節
目發表了單曲「Rainy」。

飛至世界各地的巡演總算劃下句點

　　5 月至 6 月份 GOT7 也於世界巡演的途中抽空於日本福
岡、廣島、仙台等六大城市舉行共 9 場巡迴見面會，而第
五張日文單曲《THE New Era》則於 6 月 20 日正式發行，
並獲得日本公信榜日榜冠軍和週榜亞軍的好成績！台灣演唱
會後，他們繼續飛至雅加達、多倫多、洛杉磯等各大城市巡
演，並於美國巡迴途中獲「BuzzFeed」與「People TV」等
知名媒體採訪，還登上紐約最大晨間節目《Good Day New
York》呢！而結束美國行程的 GOT7 首次踏上中南美洲，前

往墨西哥、阿根廷與智利開唱,最後於 8 月抵達香港,替這場足跡遍及 17 個城市、共動員 18 萬名粉絲的世界巡演劃下句點!

發新輯後即打破各項自身紀錄

9 月 17 日 GOT7 攜第三張正規專輯《Present:YOU》重返樂壇,發行後迅速攻上巴西、芬蘭、紐西蘭等 25 國的 iTunes 專輯榜榜首,並連兩週榮獲 Gaon 與 Hanteo 排行榜專輯週榜冠軍,而主打歌「Lullaby」也不遑多讓,不僅於韓國數個音源榜單奪冠,還於各大音樂節目中榮獲第一,再度達成「all-kill」的優異成就,且因在《M! Countdown》與《Music Bank》中連得兩週冠軍,所以一共獲得七次冠軍,成功打破自身紀錄呢!此外,刷新紀錄的還有 MV 點擊率,當時推出短短一天內瀏覽數即突破千萬,成為第二個達成此成就的韓國男團呢!11 月本專輯榮獲白金認證後,他們也於 12 月再度推出改版專輯《Present:YOU&ME Edition》,並配合聖誕節推出了曲調溫暖的「MiRACLE」,對 GOT7 來

說相當珍貴的抒情主打深受粉絲們喜愛之餘，也獲得 Gaon
與 Hanteo 專輯週榜第一，並再度於音樂節目中奪冠呢！

★「MiRACLE」MV 中藏著一段暖心的粉絲故事

　　而「MiRACLE」也因溫暖中略帶悲傷的 MV 劇情引起鳥
寶寶們討論，2016 年年底曾有一位印尼小女孩 Aucherrylia
Karenina，她本來因罹患白血病而陷入絕望，但後來喜歡上
GOT7 而再度找到人生動力，然而最終卻不幸於參加 GOT7
見面會前，因病情惡化而過世，後來她的姐姐把故事寫出來，
希望能讓她最愛的 Mark 知道她有多愛他。最終在粉絲的熱
情幫助下，Mark 與家人也成功得知此事，歌迷們在看了該
MV 後，也紛紛猜測這應該是在講 Aucherrylia 的故事，看到
GOT7 始終惦記著她，不只鳥寶寶們，連路人粉聽聞此事都
為之深深動容呢！

BamBam 意外掉淚後再度發生搞笑事件

　　而隨著頒獎典禮季開始，本年度人氣更上一層樓的他

們，於亞洲明星盛典（Asia Artist Award）奪得最受歡迎獎
與年度藝人獎，也於 MAMA 頒獎典禮中獲頒世界粉絲票選的
十大藝人獎，以及 Tik Tok 最受歡迎藝人獎。一年來的汗水
皆化為豐碩的果實，讓成員們與鳥寶寶們都相當欣慰呢！12 月
18 ～ 19 日他們前往東京，連續第二年踏上武道館舉行演唱
會《GOT7 ARENA SPECIAL 2018-2019 Road 2 U》，21 日
至 23 日則飛至曼谷舉辦《GOT7 NESTIVAL 2018》，見面會
兼演唱會的模式備受鳥寶寶們好評，而六萬人次的入場紀錄
也讓他們寫下泰國史上最大型演出的新歷史呢！

　　特別巡演第一天，鮮少於人前掉淚的 BamBam 大概是
因回到家鄉，粉絲們的熱情太直入心房便忍不住落淚，他邊
哭邊說道：「最近我感受到不少壓力，身體狀況也不好，
年底的表演其實我準備得很好，但卻因為生病而無法完美
表現，讓我感到很難過，但大家還是這麼支持我，真的很
感謝大家」，Jackson 也補充：「每次我們有泰國通告時，
BamBam 都非常用心準備，而且像個隊長一樣各方面照顧我
們」，成員們也照舊圍起了圓安慰他。

　　但正當台下粉絲也紛紛擦起眼淚之時，Mark 突然發現 Jackson 拉鍊沒拉，而拚命給他打暗號，因此大家很有默契地把圓繞得更緊密，且幫 Jackson 擋住攝影機，歌迷們這才發現他竟然是在拉拉鍊，也忍不住破涕為笑呢！珍榮曾說過：「其他歌手可能一個哭了，旁邊會開始跟著哭，但我們卻是一個哭了，其他人在旁邊搞笑，儘管一樣是想安慰成員的心情，但如果連我們都一起哭的話，氣氛就會有點沉悶了」，一語道破 GOT7 總是「感動不過三秒」的真相呢！

新團綜由四位成員遠至泰國拍攝

　　該年度 GOT7 將 V LIVE 的全球十大藝人、韓國第一品牌大獎的最佳男團、泰國的 Joox 音樂獎的 Kpop 年度藝人，以及 Soompi 的最佳男團獎、中美洲人氣獎與推特最佳粉絲獎依序納入囊中，並於 2019 年第三度於金唱片大獎中榮獲唱片部門本賞，站穩了一線男團的地位呢！而 1 月 16 日 Mark、珍榮、榮宰與 BamBam 至泰國拍攝的新團綜《GOT7 的 Real Thai》播出，儘管當初因其他成員通告關係，是以四

缺三的狀態進行拍攝，但首集便創下韓國 XtvN 電視台的最高收視率，也成為泰國 True4U 電視台史上收視率最高的節目，再度見證他們於兩地的超人氣呢！

也因該節目為四人至泰國各景點邊進行任務邊旅行的主題，不僅讓平時只去當地開唱，而無法好好觀光的成員們感到十分新鮮，也讓不少他國粉絲認識了泰國文化，於鳥圈掀起去當地旅遊的熱潮呢！雖然 BamBam 於旅行途中也曾努力解釋泰國的歷史或飲食，但礙於他實在是住在韓國太久了，常講到一半會當機或語言切換不過來，要不是成員們吃不慣某些泰國菜時，他仍然吃得津津有味，不然連主持人與節目工作人員都懷疑 BamBam 是假的泰國人了呢！

發行新日本專輯後分頭進行個人活動

1 月底 GOT7 於日本推出第三張迷你專輯《I WON'T LET YOU GO》，甫發行即連奪公信榜、Tower Records 與 LINE 音樂專輯榜的單日榜三冠王，而 2 月初更是首次奪得公信榜

的週榜冠軍！之後成員們也紛紛進行個人活動：2 月有謙成為團內第四位登上《叢林的法則》的成員，前往太平洋的北馬里亞納群島拍攝節目；3 月起 JB 成為綜藝節目《傻瓜們的監獄生活》的固定成員；同月份 Jackson 與蕭敬騰和中國歌手陳粒一同擔任《這！就是原創》的評審。

★珍榮首次擔綱連續劇男主角即表現亮眼

　　至於 BamBam 則是回到家鄉，於曼谷、呵叻、孔敬等五大城市舉行首場個人巡迴粉絲見面會《The First Fan Meeting Tour BLACK FEATHER》；而珍榮首次擔綱男主角的電視劇《會讀心術的那小子》也於 3 月 11 日播出，儘管吻戲讓不少粉絲們崩潰，但還好能見識到一向惜「肉」如金的珍榮難得的腹肌，總算讓鳥寶寶們感到平衡些。此外，珍榮的精湛演技大受粉絲與大眾好評，他也藉此大大增加了演員方面的知名度呢！4 月 Mark 則首次獲得個人獎項，於中國的微博星耀盛典中榮獲微博 HOT Star 獎！

由隊長與忙內組成的 Jus2 小分隊正式出道

　　由 JB 與有謙所組成的隊長忙內小分隊 Jus2，於 3 月 5 日正式出道，發行首張迷你專輯《FOCUS》，並以主打歌「Focus On Me」進行宣傳活動。Jus2 團名由「Just」與「Two」二字所組成，意為兩人能將演出完美呈現。JB 與有謙皆參與了全專創作，藉性感 R&B 走出與 GOT7 不同的風格，初次出擊卻成績不俗，登上 Gaon 專輯週榜與台灣五大金榜的日韓榜亞軍！

　　而 Jus2 也於 4 月至 5 月展開《FOCUS Premiere Showcase Tour》，於澳門、東京、台北等亞洲 7 個城市舉行共 11 場巡迴公演，成員們更是熱情地義氣相挺，由 Mark 擔任澳門、台北及新加坡站的主持、榮宰擔任東京站的主持，而 BamBam 則擔任雅加達及曼谷站的主持，真的是將成員們擅長多國語言的特色發揮到極致呢！儘管此消息一出讓不少粉絲質疑起公司的目的，畢竟之前無論 GOT7 或 JJ Project 發新專輯時並無這類巡迴 showcase 的前例，許多歌迷擔心

Jus2 兩人面對一連串吃力的海外日程，體力上有可能會負荷不來，不過也有另一派粉絲表示雖不能見到全體，但能在自己國家提前見到小分隊的成員也很開心，且這也是另一種行銷 GOT7 的方式，才讓大家稍稍卸下心中的大石。

★ Jus2 台灣場最後的小插曲令人噴飯

　　4 月 14 日 Jus2 來台舉行 showcase 時，JB 的父母也特別到場支持，本來有謙很擔心粉絲們是否能填滿國際會議中心如此大的場地，但沒想到全場座無虛席，讓他們相當感激呢！Mark 也以流利的中韓文順利完成主持的重責大任，JB 與有謙當天還特別愛重複翻譯老師句尾最後幾個字，令粉絲們直呼可愛。而台灣鳥寶寶們當然也沒放過此一應援的好機會，不僅準備了寫有「恭喜 Jus2 出道」的手幅，還準備了「抱抱我」的排字應援和影片，讓台上的兩人感動掉淚，還說本次巡迴中第一次遇到應援活動呢！

　　不過當他們表演最後一首歌時，JB 緊急中止演出，原來是有謙跳破了褲子，只好讓他迅速至後台換裝，JB 更笑著請大家把剛才的影片刪掉以保護有謙，並又跳躍又抬腿地狂炫

耀自己的彈性褲不怕破。事實上當下因有外套遮住,以粉絲的角度根本看不太出來有謙的褲子破掉,但有謙再度上台時卻自爆:「我今天還穿橘色的內褲」,讓粉絲們笑到不行呢!

成為公司旗下首個銷量破 200 萬的團體

5 月 20 日 GOT7 攜第九張迷你專輯《SPINNING TOP:BETWEEN SECURITY&INSECURITY》回歸,並再度以 JB 創作的主打歌「Eclipse」進行活動,不僅於音樂節目中奪得三冠王,專輯發行後還立即奪下 iTunes 世界專輯榜冠軍,也於 Hanteo 及 Gaon 排行週榜佔據第一,更成為公司旗下首個 Hanteo 榜單中累積超過 200 萬銷量的團體,該專輯更於 7 月獲得白金唱片認證,他們擁有的白金唱片也一舉躍升到三張,每次出新輯皆寫下新歷史的 GOT7 實在是勢不可擋呢!

透過演唱會使不治之症孩童重獲希望

　　6 月 15 ～ 16 日 GOT7 於首爾展開第三次的世界巡演《2019-2020 World Tour KEEP SPINNING》，最特別的是這次演唱會與喜願基金會韓國分部合作，進行「KEEP SPI-NNING，KEEP DREAMING with GOT7」的企劃，邀請病童觀看演唱會，實現他們渴望見偶像一面的夢想。而這次罹患不治之症的美國小女孩 Karime Sophia Oliva，為了參加 GOT7 的演唱會，親自從加州搭了 15 個小時的飛機到韓國，她媽媽說 Karime 因為能見到期待已久的偶像，她幾乎都忘記了身上的病痛，而到後台時 GOT7 也非常親切地與她問候，並開心地戴上她親手製作的手環，他們真誠的態度使 Karime 與家人們都非常感動，並感謝 GOT7 賜予她勇敢面對病痛、展開新人生的動力。此樁美事不僅惹哭一大票粉絲，大家也再次感嘆真的有喜歡對偶像呢！

成為首個在泰國連四天演出的韓團

　　6 月底至 7 月 GOT7 巡迴至北美與中美開唱，並成為首個登上美國知名晨間節目《Today Show》的韓團。其後他們於 7 月底發行第四張日文迷你專輯《LOVE LOOP》，並於千葉、神戶、名古屋等地舉行新一輪的日本巡演《GOT7 Japan Tour 2019 Our Loop》。而 Mark 於 7 月發行首本個人寫真書《Mark 宜夏》，並於當月與 9 月舉行南京和成都的首場個人巡迴見面會《2019 On Your MARK》。

　　9 月初 GOT7 於曼谷舉行長達四天的粉絲見面會《GOT7 Fan Fest 2019 Seven Secrets》，再度締造新歷史，成為首個在泰國一連四天舉行演出的韓團，可以說 GOT7 幾乎包辦 Kpop 藝人在泰國的各種紀錄呢！10 月起轉戰歐洲，繼續世巡的行程，一路行經荷蘭、英國、德國等地，最後於 10 月底回到亞洲，至菲律賓開唱。而 Jackson 於 10 月 25 日發布個人首張專輯《MIRRORS》，同月份由珍榮替男主角配音的韓國動畫電影《Princess Aya》則於釜山國際電影節首映。

締造 JYP 公司旗下歌手的最高銷售量

自世巡中稍作喘息後，GOT7 於 11 月 4 日推出第十張迷你專輯《Call My Name》，當日即奪下澳洲、墨西哥、紐西蘭等 28 國的 iTunes 專輯榜冠軍，並成為 GOT7 第四張榮獲該平台世界專輯榜榜首的專輯。而實體銷售方面，當日於 Hanteo 榜單以狂賣 10 萬張的紀錄，創下 JYP 公司歷屆歌手中最高的銷售量！一樣由隊長參與創作的主打歌「You Calling My Name」，也於韓國各大音源榜單及泰國、智利、菲律賓等 iTunes 歌曲榜佔據第一，並迅速於音樂節目中奪冠。同月份 GOT7 於首屆 V LIVE 頒獎典禮中獲 TOP12 世界藝人獎，又於亞洲明星盛典獲最佳韓國文化獎及年度表演獎，可謂雙喜臨門！

連政府都頒獎認證的正能量團體

然而 11 月底榮宰因健康因素暫停了兩天的簽名會活動，

也在 Instagram 的限時狀態 po 了悲傷的歌詞，並一度封鎖
帳號，讓鳥寶寶們非常擔心，大家還刷了「AlwaysWithCYJ
（永遠陪伴崔榮宰）」的 hashtag 上推特的全球趨勢，幸好
榮宰感受到大家的關心，調整好狀態後於 12 月初的 MAMA
頒獎典禮中回歸，GOT7 也再度靠最佳舞蹈表演及國際粉絲
選擇獎成為雙冠王！該年度 GOT7 因曾擔任青少年聯盟、江
南區公所捐款、兒童福利機構的募集感謝函等活動的宣傳大
使，以及近兩年來擔任消防廳宣傳大使的正面形象，加上今
年世界巡演與基金會合作，幫助病童實現心願的善行，榮獲
大韓民國服務大獎及國會外交統一委員會獎，GOT7 的正能
量連韓國政府都認證呢！

因對粉絲坦誠的真性情而深受喜愛

GOT7 一路走來之所以圈粉無數，除了出色的歌舞之外，
更因他們堅強的團魂，像被問及覺得 GOT7 很棒的瞬間為何
時，榮宰回答：「現在」、Mark 回答：「每天」、珍榮則是
回答：「所有人在一起的時候」，三者實為大同小異的答案，

有謙甚至認真說過：「我希望一輩子，或就算是死了，都想要我們七個人和鳥寶寶們一直在一起」。

　　除此之外還有他們毫無偶包的真性情，以及逐漸為了粉絲改變的模樣：例如平時甚少哭泣的 JB 與 BamBam 變得會在粉絲面前流淚，BamBam 曾說過他不在人前哭，是因為怕別人認為他很軟弱，因此當初在歌迷前哭完，他自己也嚇了一跳，才頓悟到原來自己真的很在乎大家；又例如平時看起來蠢萌的榮宰，偶爾會在粉絲面前展現認真嚴肅的一面；相反平時看起來無憂無慮的 Jackson，在歌迷面前才能哭著坦言自己很怕被看不起，也怕粉絲因為喜歡他而被鄙視。想必是在不知不覺間，大家對粉絲產生了足夠的信賴，知道即使如此，真心的歌迷也不會失望或離開，才會在粉絲面前展露最真實的自我吧！

維持肩並肩的距離在人生中攜手同行

　　GOT7 出道至今六年，這些年來鳥寶寶們陪 GOT7 見證

他們不停創造新歷史的瞬間，也陪他們熬過各種低潮與酸民攻擊，同樣 GOT7 也陪著鳥寶寶們撐過無數課業上的挫折與人生瓶頸，伴隨大家到新的學校、職場、人際關係，甚至是家庭。BamBam 曾說過：「我想和鳥寶寶一起長大，如同你們對我一般，我也希望能見證你們在人生中的成功，你們可以在意義重大的日子 tag 我，例如你們畢業的那天、你們結婚的那天」、「即使長大或結婚成家了，也請不要離開我們，請告訴你們的孩子，身為鳥寶寶是多麼充滿力量的一件事」。

而珍榮也有著流傳至各大飯圈的名言：「我們不希望粉絲因為我們而沒有明確的人生目標，粉絲們喜歡我們之餘，如果也能創造屬於自己的精彩人生就好了，如果能成為在平行時空下，彼此距離不會太寬、能並肩牽手前進的關係就好了」，如同他們所期盼的一般，相信偶像與粉絲間最棒的，莫過於彼此平時為了生活與夢想努力，相見時則能不卑不亢地幸福對視的那份驕傲了。無論時光如何流逝，GOT7 數年來締造的輝煌歷史不會被抹滅，而鳥寶寶們為他們、也為自己付出過的璀璨青春，肯定也成為年老後光浮現腦海便能莞爾的珍貴回憶！

第 2 章

全面解析

★ GOT7 團隊到個人的音樂及舞蹈 ★

以嘻哈為基底挑戰各種曲風的主打

　　GOT7 出道時就被定位為嘻哈團體，由 JB 與榮宰擔任主唱，珍榮與有謙為副主唱，加上 Mark、Jackson 與 BamBam 三位個性分明的 rapper。以 2014 年的出道曲「Girls Girls Girls」為首，到之後的「A」與「Stop Stop It」，多為旋律與歌詞洗腦的舞曲，而 2015 年的「Just Right」則初次改變風格，身著色彩繽紛的可愛服裝唱出對女友的愛意。隨後的「If You Do」與 2016 年「Fly」回歸了嘻哈風，而到了 2016 下半年則藉由「Hard Carry」一曲，轉為更加激烈的電音風格，展現男孩的叛逆與霸氣。

　　2017 年的「Never Ever」是令人一聽就忍不住蠢蠢欲動的快節奏舞曲，同年下半年推出的「You Are」則昇華為更加成熟內斂的流行曲風，2018 年的「Look」與「Lullaby」於曲調與服裝上都營造出了時尚感，而 2019 年的「Eclipse」與「You Calling My Name」則將歌曲放慢了節拍，並增添了大人的性感韻味。GOT7 總隨著各張專輯接連挑戰不同造

型與曲風，成員們也一直致力創作出令人耳目一新的歌曲，真的令人忍不住好奇他們下一次又會帶給粉絲們什麼樣的驚喜呢！

不容錯過量少卻質優的珍貴抒情曲

除了每張專輯的主打歌之外，GOT7 每次回歸歌壇的副主打歌，或專輯內的其他曲目也非常值得靜心品味：2014 年的「Gimme」與「Magnetic」、2016 年的「If」與「My Home」、2017 年的「Q」與「Face」、2018 年的「One And Only You」與「The Reason」、2019 年的「Thursday」與「Time Out」皆為優異的中板歌曲，沒了舞曲帶來的緊張或慢歌予人的憂傷，無論何時聆聽都能讓人心情舒爽。

而 2014 年的「Playground」、「Forever Young」與「She's a Monster」、2015 年的「告白頌」、2016 年的「Let Me」與「Sick」、2017 年的「Remember You」以及 2018 年的「Thank You」和「MiRACLE」，更是 GOT7 不可多得

的珍貴抒情曲，離開了喧鬧的電音只留下純淨的伴奏，更能襯托出成員們的好嗓音。明明 GOT7 唱起抒情曲也不輸人，但是曲數真的太少，令粉絲們都只能等待成員們參與韓劇原聲帶的機會呢！

團內擁有磁性與力量型的雙主唱

　　GOT7 的歌曲因多為嘻哈曲風，導致 rapper 的份量常意外地比主唱多，或造成舞台上 rapper 較容易受到注目，幸好仍能透過專輯中的其他曲目認識每位成員的音色特點。JB 略微沙啞的磁性低音可以說是 JYP 偏愛的主唱音色，即使在團體繁不勝數的韓國娛樂圈中，仍具有極高的辨識度，特別的是他不僅低音，連假音技巧也十分出色，2017 年他的 solo 曲「Sunrise」即是展現假音唱功的最佳例子。

　　榮宰則是充滿力量的飽滿嗓音，音量與音準都是團內一等一，因現場演唱時極少出現失誤，還被粉絲譽為是「CD 音」呢！儘管團體歌曲以舞曲居多，但榮宰以個人名義推出的「水

銀燈」、「我全都會傾聽」等歌，以及於 SoundCloud 上發表的「通話鍵」、「親愛的你」與「Trauma」等多首單曲中，皆可細細品嘗他的聲音於抒情曲中發酵的感性魅力。

雙副唱各自擔綱溫柔與澄淨聲線

至於珍榮的嗓音則與他的人十分相似——樸實無華，聽他唱歌就彷彿如同被春風環繞著一般沉穩安定，令人不自覺感到溫暖，而他在唱 JJ Project 的歌曲時，也隨著團體風格進行轉變，將少年惆悵的情感醞釀得相當出眾，一旦站上表演舞台，他更是完美發揮演員特長，總能以豐富的表情與真摯的歌聲打動人心呢！

由於 JB、榮宰及珍榮其他三人的聲音偏中低音，因此忙內有謙的澄淨歌聲相對存在感強烈又好認，他剛出道時唱起歌還有著男孩的稚嫩，加上音域偏高，本來幾乎只被分配唱副歌前的部分，但近年來唱功已有大幅成長，不僅能隨歌曲展現清爽的音色，也能轉換成 JYP 所追求的「聲音半空氣半」

的性感，更重要的是現在無論被分配到哪個段落，皆能唱出屬於自己的味道呢！

沉穩、強烈與隨興的三種 rap 風格

　　說起三位 rapper，Mark 與他輕盈身材相反的低沉嗓音是一大特點，念 rap 時通常不是一次暴衝的風格，而是平穩中伴隨節奏逐漸展現個性的類型，表演時偶爾露出的痞笑更是一大圈飯神招！除此之外，他也常擔任歌曲中需要英文口白的部份，像「A」、「Back To Me」或「You Calling My Name」中皆可聽見他帥氣的獨白；Jackson 的聲音則是最具標誌性的低音砲煙嗓，因出道初期他常以可愛的形象示人，因此有不少人一聽他開口都曾被嚇到呢！而 Jackson 的 rap 風格也是三人之中最強烈的，特別以他個人名義發行的「Papillon」、「Fendiman」與「Different Game」等歌曲，都與團體風格大相逕庭，更加反叛且具有衝擊性；最後 BamBam 的聲音也是如有謙一樣偏高，因此當 rap 中需要有「yo」或「yeah」等即興附和聲時，多半都是由他來加入，

且儘管 BamBam 是泰國人，但他無論韓文或英文發音都十分標準，念起 rap 來仍能讓人聽清楚歌詞，偶爾於抒情歌中展現的柔軟歌聲更是隱藏版殺手鐧呢！

創作方面也不遺餘力精益求精

儘管 GOT7 是唱跳團體，但他們於創作上也是不遺餘力，以隊長 JB 為首，成員們自 2014 年起就陸續參與專輯的詞曲創作，2017 年發行的第七張迷你專輯《7 for 7》中，主打歌「You Are」的詞曲更是由 JB 一手包辦，後來 2018 年的「Look」、2019 年的「Eclipse」與「You Calling My Name」等高品質的主打歌皆為 JB 嘔心瀝血之作呢！除了韓國專輯之外，他們也於 2016 年起開始參與日語專輯製作，其後發行的《Hey Yah》、《MY SWAGGER》、《TURN UP》等單曲與專輯中都有收錄成員們的詞曲創作，除了韓文、英文之外，連日文的詞都難不倒他們，看來成為全創作男團也指日可待呢！

發揮多國籍優勢推出各國語言的主打

　　2018 年《Present：YOU》專輯中更難得收錄了每位成員創作的 solo 曲，不僅能暢快獨享每位成員的歌聲，也能一窺各成員個性與偏好的曲風：JB 大飆高音的性感 R&B、Mark 的中板嘻哈、Jackson 強悍的 EDM、珍榮的抒情流行曲、榮宰的哀戚慢歌、BamBam 的派對舞曲，以及有謙略帶朦朧感的迷幻 R&B。後來的改版專輯中也收錄了成員們混搭的小組合唱曲，令人備感新鮮！而且繼之前在台壓版專輯中收錄過「Just Right」、「Let Me」和「Face」等歌曲的中文版後，這張專輯直接在發行時就多收錄了「Lullaby」的中文、英文以及西班牙文版。不僅成員們本身就能說多國語言，連推出歌曲時也盡量貼近各國歌迷，GOT7 照顧國際粉絲的用心程度真的數一數二呢！

舞蹈風格層出不窮令人玩味

論及 GOT7 的舞蹈，高難度且整齊劃一的編舞是使他們能鶴立雞群的重要原因，畢竟當初選秀時幾乎都是找了各地擅長跳舞的人才，每位成員們歷經練習生時期的苦練後，舞技更是精湛，雖然團內的官方舞蹈擔當是有謙，但即使將成員們分別放在別團，靠著各自的優秀舞藝肯定也能成為該團舞蹈擔當呢！而 GOT7 每支主打的舞蹈風格也各有趣味，除了一開始強調 Martial Arts Tricking 的「Girls Girls Girls」外，同為嘻哈風的還有「Fly」與「Never Ever」，也有將重點放在活潑表情與好記舞步的「Magnetic」、「Just Right」和「Home Run」等可愛風格，以及混合這兩者元素的「A」。

而隨後「If You Do」與「Hard Carry」則是挑戰叛逆路線，配合電音曲風，動作也大幅強化，將情緒與力量抒發於舞步中的強悍編舞為主要特色。接著 2018 年起的「Look」、「Lullaby」與「Eclipse」則偏向現代流行，舞蹈中也加

入了許多細節以延伸張力,而 2019 年「You Calling My Name」的編舞則是於慵懶中凸顯性感,透過甩頭、擺臀等柔中帶剛的動作蜻蜓點水,將粉絲撩得心癢癢呢!

舞蹈也走流氓路線的 Mark 與 bboy JB

　　GOT7 的成員們除了熱衷於詞曲創作外,既然身為唱跳團體,自然也沒有疏忽編舞的部分。珍榮與有謙常一同參與團隊編舞,「Just Right」、「LOVE TRAIN」與「Home Run」等歌曲中都有珍榮所編的舞步,他更負責了「Follow Me」與「Can't」全部的編舞;有謙則全面參與了「You Are」與 Jus2 的「Focus On Me」等歌曲的舞蹈編排,而兩人一起進行編舞的則有「If You Do」、「Paradise」與「Thursday」等歌曲呢!

　　關於個人的舞蹈風格,大哥 Mark 不愧是有著「LA 流氓」之稱,跳起舞來也非常豪邁,因體重非常輕,所以他於 Martial Arts Tricking 中負責在空中飛躍與翻滾的動作,且

他跳舞時的力道也沒有因此不足,反而用力到讓人擔心會不會不小心骨折呢!JB 則是跳地板動作的 bboy(Beat boy 的縮寫,指專跳 Breaking 的男舞者)出身,因 Breaking 的動作都主要集中在下半身,所以 JB 習慣跳舞時重心放低,相對給人較沉重的感覺,但卻仍不失敏捷度。此外,JB 跳舞時舉手投足中不經意透露的性感,更是使鳥寶寶們被他的舞蹈吸引的一大理由呢!

舞風恰巧成對比的 Jackson 與珍榮

Jackson 從學生時代就有學習街舞,舉凡 Hiphop、Popping、Krump 等舞風皆有涉略,更將他優越的運動神經於 Martial Arts Tricking 中完美發揮,Jackson 跳起舞來與他人差別最明顯的,就是那股彷彿有火焰在背後燃燒的氣勢,大概是曾當過運動員的影響,勝負欲也徹底體現於舞蹈之中,特別是一旦跳起 Krump 來,就算與專業舞者一對一對決也絲毫不遜色呢!

　　而與街頭舞者般的 Jackson 成對比的，就是彷彿如同舞蹈專科出身的珍榮了，珍榮可謂用頭腦在跳舞的類型，舞蹈時的力道、角度與速度等都精密地如同設定過一般，想必是下了非常大的苦心於反覆的練習之中。此外，珍榮跳舞時總能善用演技，將感情釋放於表情與動作中，他將來若挑戰舞台劇肯定也能大有表現呢！

進步中的榮宰與反差萌的忙內 line

　　榮宰當初是因唱功而進到 JYP 公司的成員，舞蹈是成為練習生後才開始學習，因此儘管當初與成員們有一大段差距，但在這些年的磨練下，榮宰現在對舞蹈也是駕輕就熟，特別是表演中輪到自己的部分時，眼神與動作中更是洋溢著過人的自信呢！從小模仿 Rain 跳舞的 BamBam 擅長的舞風則是 Popping 與 Hiphop，但他卻笑稱自己在團內是負責女團舞蹈的呢！ BamBam 與 Mark 一樣都是屬於看起來柔弱，但跳舞力道絲毫不差的類型，整體來說 BamBam 認真跳舞時有種陰柔的美感，與他私下聽音樂興致來就嗨一下的隨興舞蹈，

在氛圍上有極大落差，這個反差萌也讓粉絲們十分著迷呢！

同樣跳舞時與平時模樣大成反差的，還有團內公認舞蹈最厲害的有謙，他從小則是跳 Hiphop 與 House，特別國中時 House 還曾得過比賽第二名，此種舞風的特點是於快節奏的音樂中進行複雜的腳步變化，也難怪他能編出「If You Do」中著重於腳的高難度舞步，甚至他在《週刊偶像》中跳這首歌的兩倍速舞蹈時也完全不費力呢！有謙跳舞時的特色在於動作銜接如行雲流水般順暢，且轉圈動作總如陀螺般迅速平穩得令人目不轉睛。此外，有謙跳舞時很容易沉浸於自我小宇宙，2015 年《SBS 歌謠大戰》最後的結尾時間，有謙就曾因把背景音樂拿來練 freestyle 舞蹈，還因跳太嗨而嚇到不少旁邊的偶像呢！

專攻成熟溫柔路線的 JJ Project

而談及 GOT7 的小分隊，不得不提的就是他們的前身 —— 由 JB 與珍榮組成的 JJ Project 了！2012 年他們推

出「Bounce」一曲於歌壇正式出道，嘻哈與搖滾結合的新穎曲風與逗趣的扭屁股舞步，展現屬於青少年的奔放活力。而 2017 年 7 月底 JJ Project 則於團隊空白期間再度回歸歌壇，發行第一張韓語迷你專輯《Verse 2》，以「Tomorrow, Today」帶來更加成熟的音樂與舞台演出，以 GOT7 而言稍嫌罕見的中板主打讓人不自覺放鬆，吐露年輕人心中不安與迷惘的歌詞迅速引起大眾共鳴，他們初次挑戰的抒情嘻哈（Lyrical Hiphop）舞風也令人耳目一新，編舞中 JB 與珍榮彷彿照鏡子般的對稱舞步，更是把他們的卓越舞技發揮得淋漓盡致。此外，專輯內的其他曲目大多為中板抒情曲與 R&B，成功營造出與 GOT7 截然不同的沉穩風格，圈了不少路人粉呢！

隊長與忙內的 Jus2 主打朦朧性感風

　　2019 年 JB 換成與忙內有謙搭檔，組成主唱加主舞（main dancer）的小分隊 Jus2，於 3 月發行首張迷你專輯《FOCUS》，主打歌為略帶陰鬱風格的「Focus On Me」，

敍述希望對方只將目光放於自己身上，並更深沉地對自己著迷的心情。有謙親自參與的編舞也是大走性感風，特別是舞蹈中有一段與舞者們互相配合，隨動作進展彷彿一一留下殘像的舞蹈，更是令表演畫龍點睛！而兩人直接參與創作的專輯中，除了他們同樣偏好的 R&B 外，也收錄了有謙擅長的 House 曲風，而這在 GOT7 專輯中是相當少見的風格，所以驚艷了不少粉絲呢！

 在海外比在韓國還紅的世界級人氣

總結 GOT7 的風格，當初他們於 2014 年接連推出「Girls Girls Girls」、「A」與「Stop Stop It」等 JYP 經典曲風的歌曲，卻沒能獲得大眾關注，其後轉為強勢風格，隔年靠著「If You Do」才終於初次獲得音樂節目的冠軍，而 2016 年的「Hard Carry」、2017 年的「Never Ever」也成為他們的熱門曲目，並逐漸被大眾所熟知。後來成為團隊風格一大分水嶺的，便是首次以成員自創曲做為主打的「You Are」，大膽捨棄大眾偏好的 Kpop 所必備的洗腦旋律與歌詞，也放

棄了好記的舞步，蛻變成柔中帶剛的曲風，以及注重細節變化的刀群舞，反而使他們在眾多男團的競爭中脫穎而出！因後期歌曲整體是偏歐美流行的時髦風格，多國籍的成員又能無障礙與各國粉絲交流，再加上他們私下不計形象搞笑的反轉魅力，使得 GOT7 在海外甚至比在韓國還紅，雖然也會有韓國粉絲替他們覺得惋惜，不過他們一年之中在海外的行程比在韓國的還多，也證明他們真的是名副其實的世界級偶像呢！

第3章

Mark

★平時溫暖但偶爾耍流氓的大哥★

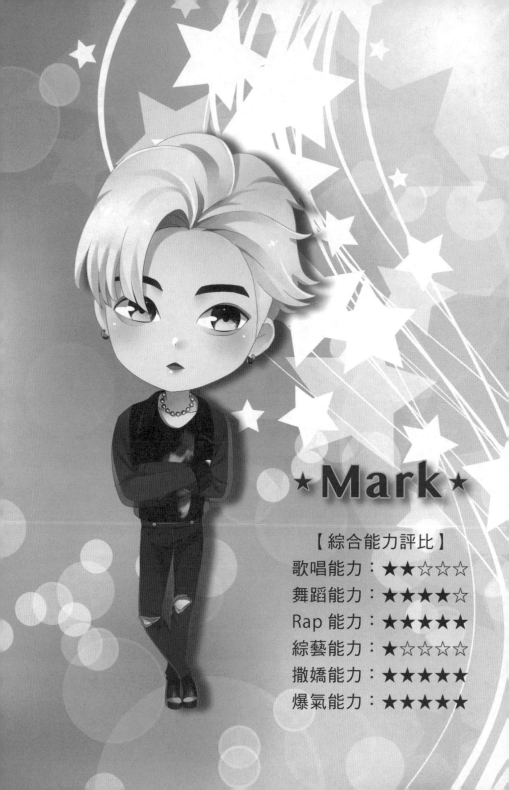

★Mark★

【綜合能力評比】

歌唱能力：★★☆☆☆

舞蹈能力：★★★★☆

Rap 能力：★★★★★

綜藝能力：★☆☆☆☆

撒嬌能力：★★★★★

爆氣能力：★★★★★

PROFILE

藝　　名：Mark ／마크

本　　名：段宜恩／ Mark Yi-En Tuan

生　　日：1993 年 9 月 4 日

國　　籍：美國（美籍台裔）

故　　鄉：洛杉磯亞凱迪亞市（Arcadia）

身　　高：175cm

體　　重：60kg

血　　型：A 型

星　　座：處女座

家　　人：父母、兩個姐姐、一個弟弟、兩隻狗
　　　　　（Coco 和 Milo）

隊內位置：rapper

綽　　號：段總、段王、果斷馬克、甜南瓜、LA 流
　　　　　氓、Markstery、恩恩、團團、GOT 認
　　　　　面、段天仙、段公子、金馬克、段軟、
　　　　　點心 Mark、Markie Pooh

熱門ＣＰ：Markson ／宜嘉（Mark x Jackson）、
　　　　　宜珍（Mark x 珍榮）

歷經流星雨洗禮後誕生的台灣之光

　　GOT7 的大哥兼台灣之光 Mark 出生於美國洛杉磯，而且 Mark 爸爸曾說當年 Mark 媽媽還懷著 Mark 時，他們一起欣賞了英仙座流星雨，後來 Mark 就誕生了，真的相當浪漫呢！儘管父母雙方皆為台灣人，但因他們早於 1980 年代就移民到美國，所以 Mark 只有美國籍而無台灣籍。而他的本名「段宜恩」中，「宜」是依照族譜排的字輩，「恩」則是感謝生了兩位女兒後家中又迎來了一位兒子，心懷感恩的意思；至於英文名「Mark」則是因 Mark 爸爸要在紙本上填嬰兒姓名時，一打開《聖經》剛好就停在馬可福音篇，因此就採用了此名呢！

　　儘管 Mark 小時候曾隨父母搬至巴西與巴拉圭居住，但因當時年紀太小，且數年後就回洛杉磯久居，因此對他來說母語是英文，並不會講葡萄牙文或西班牙文。又因父母規定家中必須講中文，因此 Mark 的中文基本聽說沒有問題，只是講話沒那麼流利，至於讀寫方面就不太擅長了呢！

苦練兩年終於成就高難度特技舞蹈

個性內向的 Mark 並不像其他歌手一般從小就懷有星夢，也沒有正式學過唱歌或跳舞，在美國成長期間對 Kpop 也不甚了解，只是高中時偶然被 JYP 的星探相中並請他去面試，當下 Mark 並無太大興趣，直到後來受朋友的鼓勵才前往參加，他以阿姆的「When I'm Gone」一曲合格，十七歲時便赴韓國展開練習生涯。

抵達 JYP 開始受訓後，Mark 看見許多練習生都是憑音樂或舞蹈長才進來的，不免因與他人的巨大差距而感到自卑，因此 Mark 認真加強自己的各項能力，期盼勤能補拙。像 GOT7 出道時令他們聲名大噪的 Martial Arts Tricking，就是靠著練習生時期苦練兩年才成就的高級技巧呢！相信有看過 Mark 表演此高難度翻身跳躍的人都知道，該動作難度極高，除了有從高空落地的危險外，也容易造成韌帶撕裂，當初練習過程中 Mark 就曾因失誤導致背部受傷，休息了整整一個月才復原呢！同為 Martial Arts Tricking 擔當的 Jackson 就

感嘆過:「我很佩服 Mark 哥,因為他敢挑戰更難的動作」,
也因撐過了如此的刻苦練習,以及遠離家鄉獨自打拚的孤單,
三年半後 Mark 才能正式作為 GOT7 的 rapper 出道呢!

乖乖牌外表下其實是來自 LA 的流氓

相信許多人對 Mark 的第一印象都是安靜,不僅平常在
節目上惜字如金,私下在宿舍除了必要時基本不太講話,連
他室友 Jackson 都說過他在房間就如同物品一般不會出聲
呢!而其沉默寡言的個性也完美表現在文字上,成員們曾爆
料過他們的手機群組中,Mark 通常不會發言,甚至偶爾經紀
人告知通告時,他會過了三天後才回「收到」,對此 Mark
則表示因為成員們很愛聊天,常常一打開 app 就是百條以上
的訊息,他當下如果懶得看就會乾脆忽視,甚至偶爾還會為
了讓「未讀」符號消失,直接進去點掉就跳出來,令成員們
哭笑不得呀!

儘管不愛出聲、節目上也不求表現,但 Mark 絕不是

好欺負的角色，他很擅長魔術方塊或密室逃脫等益智遊戲，電腦遊戲《絕地求生》還一路玩到進入 0.2% 頂尖排行，被同樣熱愛該遊戲的 DAY6 Jae 譽為是「人工外掛」呢！畢竟 Mark 在團內是大哥，且儘管外表看起來是乖巧亞洲臉，但內心可是道地的爽朗美國魂，他不會與弟弟們計較輩分或敬語等瑣碎的東西，但當弟弟們得意忘形時，他會直言嗆人以滅滅弟弟們的威風，因 Mark 講話多走短小精悍、毫不委婉的路線，常一開金口就能把弟弟們鎮住，所以大家又給了 Mark「段總」、「段王」、「果斷馬克」、「甜南瓜（韓文中與『果斷馬克』發音相似）」和「LA 流氓」等綽號呢！搞笑的是，當被問及若要選 JB 以外的成員當隊長時，有謙曾說過：「如果讓 Mark 哥當隊長的話，我們整團都會變成流氓的」，Mark 的厲害之處可見一斑呢！

成員們心中最值得信賴的可靠大哥

雖然凶起來是團霸（團內霸主），但忙內有謙說過：「儘管 Mark 哥看起來很木訥，其實內心非常細膩，很有禮貌、

也很會照顧人,是我想學習的對象」;Jackson 講過:「Mark 哥會陪我去任何我想去的地方,他也很會保守祕密,所以我能放心告訴他任何事」;BamBam 也曾說:「Mark 哥從以前就很安靜,但每當需要他時,他就會出現幫忙解決問題,甚至即使我沒發現,他也會默默幫我,像我生日他也不會發祝賀訊息,但是見了面會直接送我禮物」,可見 Mark 對成員們有多疼愛呢!

　　關於對 Mark 的評價,隊長 JB 表示:「Mark 不會在背後講別人的壞話,他是從出道到現在最始終如一的人,內心真的要相當強大才有辦法如此」;榮宰也提過:「Mark 哥是我們的支柱,雖然不怎麼表達內心,但全世界的人都知道他心如湧泉」;甚至當被問到想把親姐姐介紹給哪位成員時,珍榮直接選擇了 Mark,他說:「雖然男人都像狼一樣,但是能放心把姐姐交給 Mark 哥,因為他很值得信賴,且會對對方一心一意」,他在別的訪問中也提過:「Mark 哥有種讓人變得善良的魔力,他就像天使一樣,讓人在他面前做不了壞事」,Mark 正直果決的個性不僅備受成員們推崇,更是成員們言行舉止的指標呢!

鳥寶寶們心中的完美男友典範

　　除了擅長照顧成員們之外，Mark 對周遭工作人員或粉絲也是以貼心出名，像出道初期的某次簽名會上，活動將結束之際，燈控人員不小心將前排大燈降下，差點撞到還在台上的工作人員與粉絲，Mark 與珍榮見狀立即跑上前保護他們；2017 年他參與《叢林的法則》遠赴紐西蘭北島拍攝，卻不巧遇上颱風，導致該集成為六年來最辛苦的一次節目錄影，然而當大家挨餓受凍時，Mark 總是會主動找東西給大家吃，即使沒被鏡頭拍到也完全不介意，只想著要多幫大家一點忙，因此被節目中擔任「族長」的金炳萬稱讚：「現在很少年輕人這樣，做的比說的還多」，有不少路人看了這集之後都表示被 Mark 默默圈粉了呢！

　　又例如他知道許多粉絲都希望能親眼目睹 Martial Arts Tricking，因此儘管這是高難度動作，但他卻對粉絲表示：「只要你們想看，我隨時都可以飛」，甚至有時第一次沒翻好，他還會馬上要求重來，直到成功為止；他還曾於演唱會

時特別走下台擁抱身障區域的粉絲，親口表達對他們的感激；明明私下是完全不愛撒嬌的個性，但只要粉絲希望，他總會毫不羞澀地賣萌給鳥寶寶們看，Mark 就是這樣一位待人溫柔又主動付出的好男友典範呢！

無法一言以蔽之的謎團綜合體

　　韓國粉絲之所以給 Mark 取了「Markstery」這樣一個暱稱，就是因為他們認為當你覺得已經完全了解 Mark 時，才是最不了解他的時候，所以使用了「Mark」加上謎團的英文「mystery」，重新組合為此單字。有看 GOT7 團綜的人就會發現，Mark 雖然平時沉靜內斂，卻非常熱愛玩懲罰遊戲和極限運動，看成員們玩輸接受各式懲罰的時刻，或是把成員們拉下水挑戰滑翔傘、跳傘等極限運動時，簡直可以說是他人生中最快樂的瞬間，他總會笑得樂不可支，還會嗨到忍不住蹦蹦跳跳，令人難以想像那與節目中總在角落安靜旁觀的 Mark 是同一人呢！JB 甚至因此說過：「Mark 安靜時和興奮時反差實在太大了，要是反差能小一點就好了」。而當被問

及「你認為是什麼使 GOT7 成為 GOT7」時，Mark 竟毫不官腔地回答：「嘈雜而混亂，哈哈哈！」時而沉穩得不發一語，時而光因整到成員就雀躍不已，Mark 的多樣性格著實無法被簡單定義呢！

粉絲為提高知名度而發明「Mark 定食」

由於 Mark 算是相當常見的英文名字，不僅常出現於外國名人中，韓國也有同名的偶像，且電玩遊戲「當個創世神（Minecraft）」也因韓文為「마인크래프트（Ma in keu rae peu teu）」，剛好縮寫起來就是 Mark（마크／Ma keu），導致韓國粉絲們每次要搜尋 Mark 時都會先跑出該遊戲的資料，不然就是會出現美國時尚設計師 Marc Jacobs（韓文中都是마크），因此不甘心的鳥寶寶們只要一有空就會搜尋 Mark 的名字，期盼有一天搜尋時 GOT7 的 Mark 會先跑出來。值得一提的是，有位 Mark 粉絲甚至為了提高他的知名度，苦心研發了利用便利商店現成品，做成焗烤火腿年糕泡麵料理，並將之命名為「Mark 定食」，發明後隨即於網路上掀起

一陣轟動，成功提高了 Mark 的知名度呢！

連自動門都感應不到的天仙化身

提起 Mark 的相關綽號，除了來自本名的「恩恩」之外，還有因為成員們常把「段」念成「團」而延伸出的「團團」；此外，因 Mark 是團內公認的外貌擔當，因此又有「GOT 認面（GOT7 認定的門面）」的稱呼，而「段天仙」除了稱讚他長相如天仙一般美型，以及他是看了流星雨後誕生的之外，還有一個隱藏版由來——因為自動門常常會感應不到 Mark，所以被粉絲們認為他應該不是人類，而是「天仙」呢！「段公子」則是因 Mark 家境相當富裕，他美國的老家不僅占地廣闊，庭院中甚至還有游泳池呢！

至於「金馬克」是因 Mark 很常去有謙家玩，跟有謙的家人也都相當熟識，因此就把有謙的姓放在他名字的前面呢！而「段軟」則是因他有時一不小心就太寵成員們了，導致弟弟們爬到他頭上，所以粉絲們就取了「段軟」這個

暱稱，也因此 Mark 才得時不時變為「LA 流氓」呢！「點
心 Mark」是因為剛出道時他的髮型看起來很像燒賣、蝦餃
等港式點心；而「Markie Pooh」則是 Jackson 在《After
School Club》中的「Markson Show」心血來潮給 Mark
取的綽號，是由「Mark」和小熊維尼的英文「Winnie the
Pooh」結合而成的可愛暱稱呢！

團內無聲勝有聲的穩重存在

　　Mark 曾在採訪中回答構成自己的七大要素為家人、朋
友、LA、台灣、自由、GOT7 和粉絲，而被問到想在 GOT7
前加上什麼修飾詞時，他回答：「想加上『一直』，一直和
大家在一起的 GOT7」。在珍榮心中他是不管發生什麼事都
能冷靜應對的可靠大哥、他會在 Jackson 表演受傷時馬上找
毛巾來給他止血、會在有謙不敢自己睡覺時陪他一起睡，雖
然團內有多達七位成員，一般都會擔心自己隱沒於他人的光
芒之下，但 Mark 從不強出頭，永遠把機會讓給想要表現的
弟弟，足以可見他寬大的心胸與珍惜夥伴的團魂，也難怪在

兩位忙內心中，Mark 是他們最想效法的完美男人；而在鳥寶寶們心中，與其紙上談兵不如實際行動的 Mark，正是他無聲勝有聲的原因呢！

第4章

JB

★外表性感卻毫無偶包的傲嬌隊長★

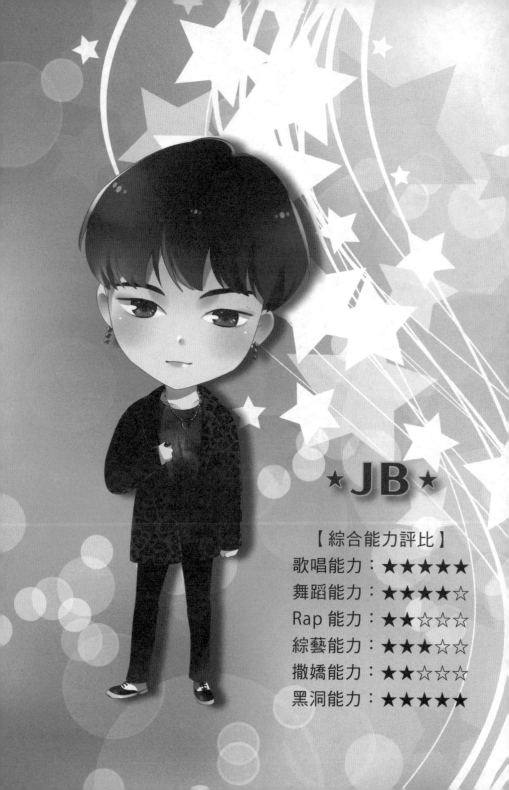

★JB★

【綜合能力評比】
歌唱能力：★★★★★
舞蹈能力：★★★★☆
Rap 能力：★★☆☆☆
綜藝能力：★★★☆☆
撒嬌能力：★★☆☆☆
黑洞能力：★★★★★

PROFILE

藝　　名：JB ／제이비
本　　名：林在範／임재범／ Lim Jae Beom
生　　日：1994 年 1 月 6 日
國　　籍：韓國
故　　鄉：京畿道始興市（在此出生，但在京畿道
　　　　　高陽市長大）
身　　高：179cm
體　　重：65kg
血　　型：A 型
星　　座：魔羯座
家　　人：奶奶、父母、五隻貓（Nora、Kunta、
　　　　　Odd、Bereu 和 Cake）
隊內位置：隊長、主唱、領舞
綽　　號：Chic&sexy、暴躁筆、軟筆、自然人、
　　　　　一山水拳頭、林蘿蔔塊、黑洞美、林里
　　　　　兜、林下巴、林一口、林爺爺、林玉米、
　　　　　在蹦米、玉米牙、元祖肩膀流氓、太平
　　　　　洋寬肩
熱門ＣＰ：伉儷（JB x 珍榮）

差點成為職業舞者的農家之子

　　GOT7 的隊長 JB 於 1994 年 1 月 6 日出生於京畿道始興市，但他後來在高陽市長大，父母則是在一山的新都市經營果園，JB 從小就非常孝順，常會幫父母採摘番茄呢！雖然 JB 是獨生子，小時候也曾羨慕有兄弟姊妹的朋友，但隨著年齡增長，他也逐漸懂得享受獨處時間。JB 曾說過：「我認為出生在這個家庭是最幸運的事，因為父母的個性都很棒，我和他們個性也很合，所以父母對我來說是死黨般的存在」，可見他的孝順真的是其來有自呢！JB 從七歲開始喜歡 JYP 的前輩團體 god，因而對流行樂產生興趣，而國中看到同社區的鄰家哥哥跳舞後覺得相當帥氣，再加上本身對學校課業興趣不大，所以他認為與其讀書，不如好好專注於舞蹈，便於國三時加入了 Breaking 舞團正式開始學舞呢！

　　JB 其實本來並沒有打算當歌手，而是想要成為職業 bboy，那時他在舞團中與現在活躍於街舞界的知名 bboy 們一同練過舞。然而 Breaking 本身屬於極耗體力又高難度的舞

種,他練舞時期就曾出過驚險的意外。當他要練倒立旋轉並將身體拋出去的地板動作Airtrack時,卻一不小心手沒撐好,頭直接撞到地板,那時他在地上昏迷了十分鐘才恢復意識,擔心的舞團哥哥們也一路送他回家,然而他到家門口時卻想不起家門密碼,但因父母務農早早入睡,不想吵醒父母的他硬是在門口苦思了三十分鐘還是想不起來,最後才終於敲門請父母開門呢!隔天他到學校也只認得同學臉,卻記不得名字,好險後來努力思索後終於想起一位同學的名字,之後所有記憶都一併都回來了呢!

在選秀會場與珍榮命運般相識

　　JB與舞團一同參與bboy大賽時,於會場廁所巧遇JYP的星探,並被邀請去面試,JB與父母討論後決定參加選秀。JB當時靠著唱歌通過初選,正巧那時珍榮是他前一位參賽者,兩人年齡相仿,感覺也挺合得來,因此他們在公司建議下一起組成雙人組,繼續進行接下來的比賽。2009年9月兩人以Deux的「回頭看看我」和東方神起的「氣球」一起獲

得了該期選秀的共同優勝，連 JYP 公司老闆朴軫永本人都說兩人真的不分軒輊，因此共同名列榜首呢！

　　成為練習生後，JB 遇到了一個最大的難關 —— 唱功不足，儘管面試時有合格，但畢竟從小只專注於舞蹈的他，與其他靠著唱功進來的練習生相比，仍難以望其項背。所幸後來在學習過程中逐漸愛上唱歌，也開始感受到了歌手此一職業的魅力，之後他如瘋了一般刻苦練唱。「如果說舞蹈是我生活的一部份，那麼唱歌則是出自我的渴望而追求的東西」、「老實說我不是因為想要當歌手才學唱歌，而是因為喜歡唱歌才唱歌」，也難怪他在出道後的訪問中能表達出這般對歌唱的熱愛呢！ JB 練習了兩年半後於 2012 年出演連續劇《Dream High2》，並與一同出演該劇的珍榮一起組成 JJ Project，透過單曲《Bounce》出道，後來在公司安排下，直至 2014 年才再以 GOT7 的名義出道。

時而性感冷酷時而脫線的反差萌

　　關於 JB 的個性，他自認是個活潑卻又冷漠的人，因為長相比較沒有親和力，所以有些人覺得他看起來很冷酷，但其實他私下也有開朗的一面，粉絲覺得正因有高冷的外表才性感，因此「chic&sexy」也隨之成為他的代名詞啦！此外，他因自尊心很高，成員們也表示他剛出道時偶爾個性會有點暴躁，因此又有「暴躁筆（暴躁的借筆，借筆與 JB 諧音）」的綽號，不過現在已經改善很多了，甚至被粉絲戲稱為「軟筆（態度很軟的 JB）」呢！同時 JB 也具有少根筋的憨直個性，身為一個認為「偶像包袱是什麼，能吃嗎？」的明星，實在是活得太灑脫，因此粉絲們也戲稱他為「自然人（隨時展現自然放鬆形態的人）」。

　　儘管他總在比賽時燃燒滿滿勝負欲，但基於運動神經和運氣都不太好，因此又有著「一山水拳頭（或譯作日山，如水做的拳頭般沒力量的意思）」、「林蘿蔔塊（韓文中的蘿蔔塊也有拖油瓶的意思）」、「黑洞美（身上某處彷彿有

黑洞，所以有點脫線，但由於傻傻的很可愛，因此將之稱為『美』）」等綽號，有謙甚至說過 JB 根本是傲嬌與黑洞的合體呢！因為他明明嘴上說不會撒嬌，但其實私底下很會賣萌；簽名會上粉絲給他樂譜請他唱，他就真的會當場唱；連有奇妙的粉絲要求他簽名會上寫「我們分手吧」，他儘管覺得困惑，卻還是會認真扮演要分手的男朋友，真的對鳥寶寶們有求必應呢！

連心理學家都肯定的優異隊長特質

　　GOT7 成員們的個性都非常鮮明，因此 JB 在宿舍會給成員適當的自由空間，也很尊重大家的興趣，儘管有時會因潔癖而碎碎念，但也會率先起身打掃。為了統領團隊，JB 有時會以較強勢的態度來糾正成員們的錯誤，但他也怕被訓話的成員太過沮喪，因此還會私下拜託其他成員來安慰當事人呢！儘管大家多少曾因 JB 的直言而受過傷，但也認可他為團隊所做的努力，並表示 JB 是比起言語，更會以行動以身作則的隊長：例如團隊問候時，JB 總是鞠躬最低、最久那一個；

2017 年韓國浦項地震後，JB 也以本名低調捐款一千萬韓元；愛貓的 JB 不僅以前就常照顧流浪貓，後來還領養了高達五隻貓咪呢！

甚至被問到覺得 GOT7 很棒的瞬間為何時，沒想到 JB 的回答竟然是「BamBam 或有謙教訓我的時候」，並解釋到了這個年紀已經很少會被人訓話，但被忙內們教訓，讓他覺得這才是 GOT7 不用顧慮輩分的團體本色，可見他真的不會拿隊長一職給成員們壓力，反而是如同朋友一般寬心相待呢！只是從不濫用隊長職權的他，後來反而常成為成員們作弄的對象，像訪問中氛圍稍嫌嚴肅時，無論接下來的問題是否與 JB 有關，成員們都會無條件稱讚 JB，故意搞得他害羞不已呢！

妙的是當初 JB 是自然而然成為 GOT7 的隊長，成員們也對此毫無異議，但後來 2016 年《GOT7 的 Hard Carry》節目中，成員們面臨突然手被綁在一起卻必須吃西式自助餐的窘境，JB 馬上沉著指揮不知所措的大家，靠著優秀的團隊合作讓大家順利把飯吃完。後來在場觀察的心理學家也對 JB 的

臨場反應大加稱讚，而做了心理測驗後，JB 的人格中卓越的洞察力、耐心、情感控制能力更被點出都是隊長特質，直稱 JB 是最棒的隊長，可見他平時言行間散發出的領導能力真的很能令人信服呢！

為了做好隊長角色盡己所能全心全意

　　儘管 JB 的本性相當適合當隊長，但他自己也曾對隊長一職有過不少苦惱。2017 年 DAY6 的 Jae 訪問師兄 2PM Nichkhun 時剛好談到，粉絲們有聽說 JYP Nation 演唱會結束後的聚餐中，Nichkhun 跟 JB 聊了兩三個小時，還講到讓他哭了，因此大家都很好奇談話內容。Nichkhun 解釋他不是故意讓 JB 哭的，只是講著講著 JB 就哭了，他覺得身為隊長遇到了一些問題，但還是希望成員們能開心、能團結，因此 Nichkhun 就跟他分享當初 2PM 是如何走過來的。心疼 JB 的 Nichkhun 也表示：「JB 是個好孩子，我只是希望他能對自己更有自信，因為他已經做得很好了」，讓人再次感嘆 JB 真的是位求好心切的隊長呢！

JB 有多照顧成員，粉絲們真的有目共睹，像他會在要出國時，確認成員們都進入機場入境口後自己才會進去；也會再三叮嚀 Martial Arts Tricking 擔當 Mark 與 Jackson 要徹底暖身後再表演；當 2016 年「FLY」於《M! Countdown》獲得冠軍，成員們感動流淚時，他冷靜地發表感言，並於下台後說：「我本來也以為我會哭，但因為大家都哭了，我覺得我應該要守護他們，所以就不哭了」；他曾說過在團隊發展穩定之前不會考慮個人行程，而被問到想對成員們說什麼時，他感激表示：「謝謝你們始終相信並跟隨著我」。

缺席演唱會後反而讓隊伍更加團結

2015 年 GOT7 一週年粉絲見面會中，有謙在信中寫道：「雖然我知道哥作為我們隊長有多辛苦、為了我們 GOT7 有多努力，但很明顯應該是比我所知道的更加辛苦吧？為了照顧不聽話的我們六人、為了引導我們 GOT7 這一個團隊，看見哥辛苦的模樣，真的常讓我覺得既抱歉又感恩，偶爾疲憊時也可以跟我們訴苦的，哥！」Mark 說過：「JB 是值得信

賴的，最棒的隊長」、榮宰也稱讚：「JB 哥是很溫暖的人，很會照顧成員，是能顧全大局的真男人」、團中的媽媽擔當珍榮也表示：「JB 哥是團體中的支柱，即使他有不開心的事情，也會自己撐著不會讓人發現。有謙稱讚我讀了很多讀書，但我只是看著 JB 讀書的樣子而學習的」，大家真的都打從心底尊敬，並感謝他的付出呢！

　　2016 年《GOT7 1ST CONCERT FLY》首爾演唱會前一天 JB 不幸傷到腰，送醫診斷後醫生判斷無法參加公演，成員們儘管驚慌不已，但仍努力填補 JB 的空缺，Jackson 那時打了一個神比喻：「JB 不在，就像在寒冷的北極裡穿著不夠長的羽絨衣」，珍榮也表示：「我們一直提起 JB 哥，因為真的很想他。本來我在舞台上不太會緊張，但他不在讓我變得很緊張」，大家不停提到因隊長缺席才發現他的位置有多重要，也很感謝粉絲仍到場盡全力替他們加油，也因經歷了這件大事，GOT7 的團魂才又更上一層樓呢！

對人生的獨到見解總令粉絲獲益良多

提起 JB 的綽號，除了好懂的「林里兜（leader，隊長的意思）」、「在蹦米（재범이／ jae beom-i，本名在範加上助詞的可愛版念法）」之外，還有因他常無故翹起下巴的「林下巴」、因有事沒事愛吃一口成員們的食物的「林一口」，順帶一提 JB 的「一口」大概是普通人的三倍大，每次成員們都很怕食物被他吃一口後就所剩無幾了呢！而「林爺爺」則是因為剛出道時 JB 染了灰髮，而且那時他也很常模仿老爺爺講話的聲音，因此就誕生此一綽號；至於「林玉米」、「玉米牙」則是因為他的牙齒如玉米一般大顆又整齊；「元祖肩膀流氓」、「太平洋寬肩」則是拜他寬廣的肩膀所賜呢！

而關於創作時的綽號，JB 則是習慣用 Defsoul 或縮寫的 Def. 這兩個別名。並表示他是受美國歌手 Musiq Soulchild 的「Just Friends」MV 最後出現的 Def Jam 此一單字影響，「def」是英文俚語中「很棒」的意思。他以此名於 2017 年起在 SoundCloud 平台上陸續推出不少歌曲，其中隱含的各

個故事都有所關連。他說他想做的與擅長的都是音樂，而未來的夢想則是成為結合創作型歌手與電影導演的「綜合藝術人」呢！除了私下的音樂創作外，他自 GOT7 於 2014 年發行的《GOT ♡》就開始參與作詞，而 2015 年的《MAD》冬季版則開始收錄他做的歌曲，自 2017 年起「You Are」、「Look」等主打歌更連老闆朴軫永也讚不絕口，可見創作實力真的是備受認可呢！

　　熱愛讀書且想法獨到的 JB 曾說過：「我認為感覺自己成熟時，其實才是最幼稚的時候」、「我希望能平凡地如流水一般活下去」，而當於採訪中被問及遇到困難時會想起的座右銘為何時，他答道：「感到非常孤單的時候倒退走，是為了看曾留在自己面前的腳印」；當於《GOT7 的 Hard Carry 2.5》最後一集中，被問及下一次想進行什麼主題時，他回答：「因為『hard carry』本身就是幫助別人、讓別人依靠的意思，所以下次希望不是只有我們自己在玩，而是能夠去助人」，足以看出他對人生有自己特別的價值觀，也時常反思所遭遇的事件，試圖讓每件事都成為幫助自己成長的養分，更不忘感激與回饋周遭的人們，而正因他對人生無比認真踏實的態

度，才讓鳥寶寶們總能從他的言行舉止中獲益良多，想一同努力成為更好的人呢！

第5章

Jackson

★熱情奔放洋溢正能量的大狗狗★

★Jackson★

【綜合能力評比】

歌唱能力：★★★☆☆

舞蹈能力：★★★★★

Rap 能力：★★★★★

綜藝能力：★★★★★

撒嬌能力：★★★★★

運動能力：★★★★★

PROFILE

藝　　名：Jackson ／잭슨

本　　名：王嘉爾／ Jackson Wang

生　　日：1994 年 3 月 28 日

國　　籍：香港

故　　鄉：沙田區

身　　高：174cm

體　　重：63kg

血　　型：O 型

星　　座：牡羊座

家　　人：父母、一個哥哥

隊內位置：rapper

綽　　號：王狗、王 puppy、嘉嘉、嘎嘎、王＋2、
　　　　　王杰根、森尼、王饅頭、王 Kong、
　　　　　傑尼龜、王公主

熱門ＣＰ：Markson ／宜嘉（Mark x Jackson）、
　　　　　王狗朴狗（Jackson x 珍榮）、
　　　　　JackBam（Jackson x BamBam）

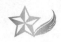

體育世家出身的劍擊國手

　　團內的運動兼綜藝擔當 Jackson 出生於體育世家，甚至還有國家代表隊的超級基因呢！來自廣州的爸爸曾為中國劍擊隊佩劍成員，享有「亞洲第一劍」的美名，曾替中國奪得亞洲運動會的金牌，而來自上海的媽媽則為中國體操隊出身呢！也因此 Jackson 從五歲至十歲練了體操，後因爸爸擔任香港劍擊隊總教練，所以十歲起他也開始接觸劍擊，並受父親影響一樣選擇了佩劍（劍擊共分鈍劍（Foil）、銳劍（Épée）與佩劍（Sabre）三種），認真訓練後的 Jackson 果然不負重望，十二歲就贏下全國體育競賽的劍擊金牌了呢！而接下來幾年他也陸續征戰各大賽事，十六歲參加青年奧運時更勇奪世界排名第 11 名，真是太厲害了啦！

父母縮衣節食只為了讓他念國際學校

儘管看似一切風光美滿,甚至很多人以為 Jackson 是星二代,總是樂觀向上的他,其實也曾有過一段罕為人知的艱辛時期。他因從小個性活潑好動,念小學時老師都已經把他調到全班第一排的位置,他還有辦法跟最後一排的同學聊天,甚至被老師認為他有過動症,建議父母帶他去醫院檢查,也有老師認為或許他的性格比較像外國人,建議讓他念國際學校。然而香港的國際學校畢竟學費昂貴,Jackson 家裡並沒有富裕到能負荷,他的父母苦惱許久,最後為了孩子好,還是讓他轉學了。

但也因此父母都得加倍辛勤工作,像 Jackson 曾在節目上透露,那時他媽媽一天必須教三次體操,而且中間只吃吐司果腹,回家時往往都直接累倒在地上,但等到休息夠了還要起來教他和哥哥功課。回想起媽媽那時的辛苦,Jackson 在節目上忍不住流下了淚水,也難怪 Jackson 現在對父母如此孝順,也常耳提面命要粉絲們多花時間陪陪父母呢!

成為亞洲第一後卻放棄劍擊前往韓國

　　天生藝人相且從小愛聽嘻哈音樂的 Jackson，十四歲時就有星探看上他，但那時因為父母反對而放棄，後來十六歲 JYP 到他們學校舉行徵選時，Jackson 突破 2000:1 的高競爭率脫穎而出，但父母仍不改反對立場，因為 Jackson 那時可謂世界劍擊界璀璨的明日之星，當歌手等於是放棄 2012 年能參加倫敦奧運的大好前程，以及香港大學和美國史丹福大學的錄取資格！但把「You only live once」當作座右銘的 Jackson 深思熟慮後，認為已充分體會過劍擊人生，而當歌手也是他不想放棄的另一個夢想，因此努力說服父母答應。最終他與父母達成協議，只要在隔年的亞洲青少年劍擊錦標賽時奪金，便讓他去韓國當歌手，為此 Jackson 下定決心，日以繼夜加倍努力訓練，2011 年奇蹟般地於個人與團體項目都順利摘金，榮登劍擊佩劍項目的亞洲排名榜首，也終於能踏上星夢的起跑線了呢！

　　同年 Jackson 放下在香港擁有的所有成就重新歸零，啟

程前往韓國，展開兩年半練唱學舞的練習生涯。儘管人生地不熟，語言又不通，也無法理解韓國人差一歲甚至差幾個月也要計較輩分的文化，但他靠著開朗的個性迅速與其他練習生打成一片，後來甚至還把同齡人尊稱為「PD（producer，製作人的縮寫）大人」的朴軫永硬叫成了「軫永哥」，連老闆都難以抵擋他的熱情，甚至還稱讚過：「Jackson 可能因為以前是運動選手的關係，練習生的訓練過程中完全沒喊過累」，刻苦耐勞的韌性實在令人敬佩呢！Jackson 於練習生時期也與 Mark 一起搭檔，苦練 Martial Arts Tricking，並於 2013 年 9 月與 Mark、BamBam 和有謙於 YG 家的選秀節目《WIN：Who is next ？》中亮相，與 YG 的練習生們（現為 WINNER 與 iKON）進行對決，後於 2014 年終於苦盡甘來，正式作為 GOT7 的 rapper 出道！

個性熱情奔放到像隻親人的大狗

　　從「王狗」、「王 puppy」等綽號，就能知道 Jackson 的個性到底有多像隻親人的大狗狗了！甚至他在訪問中被

問及「你比較喜歡有什麼特質的人呢？」時，他竟然給了出乎意料的答案：「只要是人都喜歡」，標準四海皆兄弟的思維呢！出道同年，他便於綜藝節目《HIT 製造機》與《Roommate》第二季中大展綜藝咖本性，透過不計形象的搞笑，以及親切有禮的待人態度，大幅提高了 GOT7 的知名度，也在演藝圈中迅速累積了人脈，遍及中韓娛樂圈的朋友再再證明了他的好人緣呢！

　　其中《Roommate》的聖誕特輯中，JYP 老闆朴軫永與製作單位為了獨自離家打拚的 Jackson，偷偷邀請了他的父母飛來韓國給他驚喜，平時總是嘻嘻哈哈的 Jackson 一見到久違的家人，瞬間像終於等到爸媽來接自己的幼稚園孩童一般光速落淚，令全體人員都忍不住鼻酸，更有不少觀眾也跟著感動淚流了呢！平常鏡頭前 Jackson 總是各種人來瘋，彷彿從來不會因想家而難過，但其實在家人面前，他也只是個愛撒嬌的大男孩罷了。

面對酸民以高 EQ 回覆堅定立場

透過優異的綜藝表現，Jackson 於 2014 年年底的 SBS 演藝大獎中一舉奪得新人獎，隔年又擔任了《人氣歌謠》和中國版《拜託了冰箱》的主持，2016 年起擔任《回頭看我》與《週刊偶像》等節目的固定班底，人氣如日中天呢！儘管活躍於綜藝，但他也沒忘記他的歌手本職，他出道前以練習生身分參加《WIN：Who is next ？》時就開始唱自己寫的 rap 詞，之後每張專輯都有參與作詞，2016 年也開始加入作曲，並於 2017 年起於中國推出「Papillon」、「OKAY」、「Dawn of Us」等個人創作單曲，還負責了他代言的百事可樂、Vivo、Fendi 等各大品牌的廣告曲呢！

2017 年 6 月 Jackson 正式成立了中國工作室「TEAM WANG」，9 月因日程吃緊宣布不再參與 GOT7 的日本活動，所以有許多粉絲都在擔心 Jackson 是否接下來會退團，儘管他多次表達自己與 GOT7 同進同退的決心，但仍有許多酸民針對這點進行詆毀，後來某次 Jackson 在直播中又被詢問何

時退團時,他展現高 EQ 答覆:「每一件事情都會有人喜歡或討厭,每次都是因為這些留言和不看好我的人,才能讓我更努力變得更加堅強,謝謝你們」,甚至在 Instagram 上出現要他退團的惡評時,他直接回道:「請不要再問我有關離開 GOT7 的問題,家人是永遠的,這不是合約關係,而是一段關係、一段友情,最重要的是,我們是真正的一家人」,讓人深刻感受到他的團魂呢!

中韓兩地行程過多導致大小病不斷

　　儘管 Jackson 老叮嚀粉絲們要注意健康,但其實身體最常出問題的,就是一天到晚中韓兩地飛又愛逞強的他自己了。2018 年 Jackson 抱病參與中國綜藝《放開我北鼻》的錄製,沒想到當晚凌晨病情加重被送往急診,最後在醫生建議下只得缺席剩下的拍攝;在《熱血街舞團》中他也是因輸了比賽,導致自家隊員被淘汰而相當自責,因此儘管那週只睡了短短八小時,表演前還發著高燒,但他仍硬撐著上場,還帶來堪稱完美的舞蹈演出,他曾義正詞嚴地說過:「觀眾

就看你三分鐘，你不可能表演完才解釋因為今天狀態不好」，Jackson 的敬業精神雖令人佩服，但同時也令鳥寶寶們十分操心。

然而，2019 年 7 月 GOT7 墨西哥演唱會 Jackson 又因身體不適下台休息，事後他也跟粉絲告知當天有點食物中毒，並表示他已經沒事了，要粉絲不用擔心。不少鳥寶寶們都說還好這次下台後 Jackson 有認份休息，沒有再回到台上死撐，他終於有把粉絲們的擔心給聽進去，可以稍微安心點了呢！

好勝外表下藏著敏感纖細的一面

雖然 Jackson 在團內是最好勝、最愛逞強的人，但2018 年雪花啤酒的深圳見面會上，他看到粉絲們的應援影片後忍不住潰堤，還罕見地吐露苦水：「我心真的很累，被人家看不起，除了你們所有人都看不起我，但我今天做到了，我知道誰一直在我身邊支持我」；2019 年在北京生日會上，他也心酸表示：「我以前會常戴帽子是因為想遮住自己的臉，

因為人家一看我就會說『他不是那個綜藝咖嗎？』所以我想遮住自己，你看我的音樂、看我的舞台……」之後哽咽到說不下去，讓不少歌迷也跟著掉淚。不管平時節目中看起來再歡樂、面對酸民有多理智，但 Jackson 也會擔心他的音樂就此被貶低，也會有因惡評而受傷的時候，然而勇於說出口就是好的開始，代表他也是對等信任且依賴著粉絲，相信之後他一定能找到讓自己身心更平衡的生活方式！

與成員的好感情是令他撐下去的動力

　　事實上，這樣的 Jackson 也讓成員們覺得不看著不行，隊長 JB 曾對他說過：「雖然會有許多疲憊的時候，不過也要加油。不要忘記成員們即使不在你身邊，也會在你背後以同樣的心情支持你」；榮宰也講過：「你是最棒的！雖然很累但要注意身體，不要失去信心」；Mark 也說過：「我希望 Jackson 照顧好他的身體，我希望他還能多多出現在節目裡」。

　　而面對他們的好感情，Jackson 在訪問中也形容過：「因為我們真的七個人成為一體了，所以希望大家能守護著這個一體永遠走下去。如果到了必須分開的那天，希望我們六十歲的時候還能七個人一起回歸歌壇就好了」，而他也沒有因此就覺得成員們是理所當然的存在，像 2018 年巡演中某次有謙不小心滑倒了，隔天 Jackson 在有謙直播中對他說：「沒有人可以對你說什麼，如果有人對你說什麼的話，我會在你身邊保護你」；又如珍榮曾提過 Jackson 很會鼓勵想法較負面的他，會持續以積極的話語帶給他正能量，而 2019 年珍榮拍攝連續劇《會讀心術的小子》時，他也特別替珍榮送上咖啡應援車，真的是從不吝於表達愛意的行動派呢！

從不把粉絲的愛當理所當然的暖男

　　除了百般關愛成員們，Jackson 對粉絲們也是到寵上天的地步，不僅老愛對歌迷撒嬌且有求必應，他還說過：「大家回家小心，不要在路上奔跑，就算可能會錯過公車、計程車或地鐵，也請不要奔跑，到家若有時間的話也請留個言」、

「大家為我們做這些事情，正因為不是理所當然的，所以對我來說才更加珍貴」、「真的謝謝大家每天都如此替我們著想，除了父母之外應該沒有像大家這樣替我們著想並喜歡我們的人了，不、是不會再有了」。

Jackson 不僅從出道至今都以中英韓三國語言發Instagram 貼文，且是親自寫三遍而不是用網路翻譯；他在機場遇到粉絲鞋子掉了時，總會幫忙撿起來還回去；還曾有次看到男攝影師把女粉絲推開，他迅速把粉絲拉住以防她跌倒，並正色對攝影師說道：「請不要推女生」。Jackson 對粉絲的好簡直是不勝枚舉，真的是個超級大暖男呢！

說起 Jackson 的綽號，除了來自本名的「嘉嘉」、「嘎嘎」（「嘉嘉」的廣東話）與「王 +2」之外，還有把「王Jackson」改成韓國人名字的「王杰根」，或是 Jackson韓文發音的可愛版稱呼「（傑）森尼」（잭슨이／jaek seun-i），而「王饅頭（왕만두／wang man du）」則是因為韓文中的「왕（王）」代表「大」的意思，而源自漢字「饅頭」的「만두」則是我們講的餃子，韓國人把特大號餃子稱

作「왕만두」，而剛好 Jackson 也姓王，因此就順勢成為他的綽號了呢！此外，「王 Kong」則是把「王」與香港的英文 Hong Kong 的「Kong」合在一起，「傑尼龜」則是因為他長得很像《神奇寶貝》的傑尼龜，最後「王公主」則是當他覺得自己在團內不受寵時，就會常吃醋而鬧彆扭，所以就被取了這個綽號啦！

Jackson 曾語重心長地說過：「我認為一個人成功時朋友會很多，但是失敗時身邊誰都沒有，若那時還留在身邊的，就是最真心、最珍貴的人，而對我來說那就是你們大家，所以我們總是想要更努力」，無論是在韓國進行團體活動之時，抑或是在中國跑個人通告之時；無論因實力不足或知名度不夠而感到焦急難耐之時，或因繁忙與名聲而感到身心俱疲之時，正因無論飛至何處都有著支持他的粉絲，正因他的背後有著守護他、理解他的成員們，所以他才能以現今的輝煌成就來報答粉絲，才會更加不遺餘力地對成員們好，雖然我們無法阻止酸民，但相信只要大家繼續陪在 Jackson 身邊，他一定能成為演藝圈中更加屹立不搖的存在呢！

第6章

珍榮

★熱愛讀書談吐成熟的媽媽擔當★

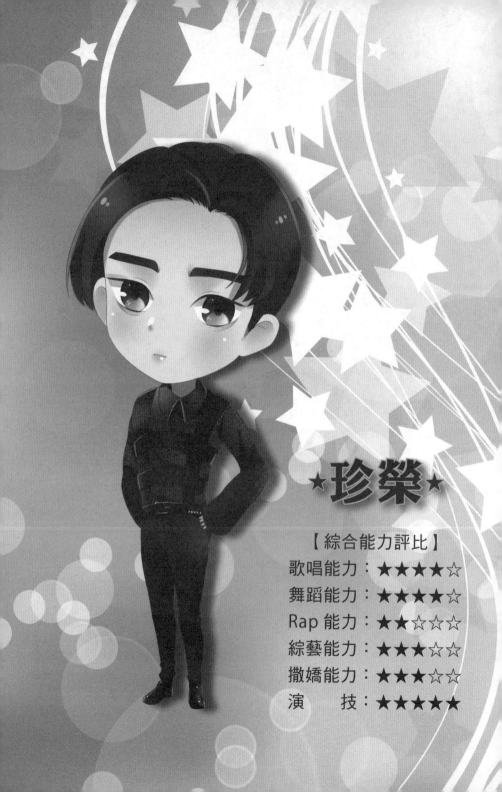

★珍榮★

【綜合能力評比】

歌唱能力：★★★★☆

舞蹈能力：★★★★☆

Rap 能力：★★☆☆☆

綜藝能力：★★★☆☆

撒嬌能力：★★★☆☆

演　　技：★★★★★

——PROFILE——

姓　　　名：朴珍榮／박진영／Park Jin Young

生　　　日：1994 年 9 月 22 日

國　　　籍：韓國

故　　　鄉：慶尚南道昌原市鎮海區

身　　　高：178cm

體　　　重：63kg

血　　　型：O 型

星　　　座：處女座

家　　　人：父母、兩個姐姐

隊內位置：副唱

綽　　　號：媽媽、讀書人、小 JYP、 國民初戀、 鎮
　　　　　　海醋王、朴演員、榮榮、榮兒、榮可愛、
　　　　　　豬豬、朴狗、 腹黑榮、屁桃、ㅍㅅㅍ

熱門ＣＰ：伉儷（JB x 珍榮）、宜珍（Mark x 珍榮）、
　　　　　　王狗朴狗（Jackson x 珍榮）

從小就品學兼優的海島少年

　　GOT7 的智慧擔當珍榮出生於 1994 年 9 月 22 日，慶尚南道昌原市鎮海區友島出身的他，是位不折不扣的海島少年，小時候就常跟著爺爺去海邊夜釣呢！在兩位姊姊守護下成長的珍榮，從小就是備受疼愛且擅長撒嬌的忙內，且在課業方面也表現得相當優異，國中時曾當過班長，也因此他兒時的夢想是律師，後來喜歡上音樂才轉變志向。珍榮國二的班導後來接受訪問時，也說他那時不僅品學兼優，還展現了明星般的氣場，同學們都覺得他以後會成為明星，因此稱呼他為「世界明星朴珍榮」呢！他國中的學弟也曾在網路上感謝他，說因他們學校規定大家要一起在餐廳吃飯，但那時他常被同學欺負，所以他都會盡快吃完飯自己躲起來，不過那時珍榮曾與朋友一起坐在一旁陪他吃飯，因此他認為珍榮真的是非常善良溫暖的人呢！

即使被師長反對也死命堅持的星夢

　　後來當珍榮國三時鼓起勇氣與班導坦承自己的歌手夢時，曾被勸夢想要現實點，比起歌手他更適合當老師，但那時珍榮只是微笑不語。媽媽為了讓他專心念書，還索性讓他先去參加了 SM 公司的選秀，那時珍榮遺憾地只得到人氣獎。不過，實際站上舞台後，珍榮再次確信自己非走這條路不可，覺得即使不被認同或被反對，也不能輕易放棄這個夢想，因此又去參加了 JYP 公司的選秀，並在工作人員的建議下與 JB 一同組成雙人組，他們接連過關斬將，最終一起得到共同冠軍，總算如願於 2009 年展開練習生涯呢！

　　珍榮成為 JYP 練習生後開始到首爾生活，因他老家所在的慶尚南道普遍是說方言，所以他到首爾後才開始學標準語。有趣的是因方言的抑揚頓挫比較重，所以珍榮到首爾生活後曾遇過對他輕聲細語講話的女生，那時他一直以為對方是因為喜歡他，才特別溫柔，結果後來才發現原來首爾女生一般都這樣講話，害年幼的珍榮小傷心了一下呢！歷經兩年半的

訓練後，珍榮與 JB 又一同在演技考試中獲得共同優勝，因此一起出演了連續劇《Dream High2》，後以 JJ Project 的名義正式出道。

從夢中清醒後重整步調再次出發

　　然而好景不長，JJ Project 以「Bounce」一曲結束宣傳活動後，接下來因為公司另有安排，他們只得再度回到練習室，懷抱著不知能否再度進行活動的不安埋頭苦練。珍榮也曾把當時心境寫成「Mayday」這首歌，吐露當初被迫放棄夢想的遺憾，以及期盼有人能伸出援手的渴望。後來珍榮於訪談中聊起那段日子時說過：「JJ Project 出道後的一年半空白期我認為絕對不可惜，我爸跟我說過『從夢中清醒的人才能實現夢想』。那段時間讓我發現人生中還有想做和該做的事，當然那時確實很辛苦，但是哪裡有活著卻不辛苦的人呢？我認為如果沒有那段時間的話，我現在也不會在這裡了」，而事實證明他那時的確大幅提高了自己的各項能力，像當初珍榮在 JJ Project 時是 rapper，但 2014 年以 GOT7 出道時

他已能兼任副唱了；且當初在 JYP Nation 演唱會時他還是受全公司前輩寵的可愛忙內，但在 GOT7 中已是能將成員照顧得無微不至的媽媽擔當了呢！

提起珍榮的藝名，由於他的本名與 JYP 老闆朴軫永的韓文一模一樣，因此出道時藝名被取為含有「JYP 二世」之義的「Jr.」，並發音為「junior」，然而因常被人們與 NU'EST 的 JR 搞混，因此於 2015 年中改名為「Junior」，而 2016 年 8 月則在家人建議下又改回本名「珍榮」。當初珍榮剛到 JYP 時，朴軫永聽到他的本名後笑了很久，還對他說：「你就努力試著讓網路搜索時，你的名字會比我先出來吧！」那時他不僅在公司被稱為「小 JYP」，偶爾還被前後輩歌手故意針對名字開玩笑，把不能對朴軫永說的話故意對珍榮說，連媽媽從鎮海寄給他的包裹，都曾被公司人員被搞錯而送到朴軫永那邊去，鬧了不少笑話呢！

熱愛讀書的習慣造就超齡談吐

　　珍榮個性穩重且熱愛閱讀，也常會推薦書給粉絲，他喜歡的作品有《小王子》、《麥田捕手》、《遇見你之前》等作品，喜歡的作家有《生命中不能承受之輕》的捷克裔法國作家米蘭・昆德拉（Milan Kundera）、《牧羊少年奇幻之旅》的巴西作家保羅・柯艾略（Paulo Coelho）和《紙女孩》法國作家紀優・穆索（Guillaume Musso）等人，珍榮甚至還曾接受文學雜誌《Littor》的訪問呢！值得一提的是一般人感到艱深晦澀的太宰治《人間失格》，對他來說竟然是每每翻閱時能感到安定的存在，平時靠閱讀累積的深度與獨特思維可見一斑，而他後來也拍攝了《為你讀書的男人》系列影片，以念一段內文的形式介紹各種書籍給粉絲呢！

　　被問及為什麼那麼愛看書時，他出乎意料地回答是因為他很膽小，平時常會有許多煩惱，與其陷入苦思，窺探書中主角的想法反而比較輕鬆，也能與自己的人生做對比。此外，他也提過倘若只照著安排好的行程生活，感覺腦袋會僵化，

因此就開始讀書，這也讓他在粉絲間有著「讀書人」此一稱呼呢！

　　珍榮的談吐常令人印象深刻，像他曾被問及「成為明星是怎樣的一件事呢？」他答道：「成為具有道德的人，成為像倫理課上的正確答案的人。明星基本上都具備人品，但明星其實也只是受到矚目的一個人類罷了」；而 2018 年他們出席消防大使委任典禮時，珍榮說道：「我們不只是名義上的宣傳大使，我們 GOT7 也會盡力回饋社會，此外儘管我們的名字像主角一樣寫得這麼大，但主角並非我們，而是在此的以及全國的所有消防員們」，將重點拉回消防員身上的成熟致詞獲得滿堂彩呢！

讚美與鞭策軟硬兼施的媽媽擔當

　　在 2016 年的綜藝《GOT7 的 Hard Carry》中，他們突然面臨手被綁在一起卻得用餐的狀況，坐最角落的珍榮那時不僅主動幫大家倒飲料，當他發現身旁的榮宰正在用夾子吃

東西時，還二話不說馬上幫他換成筷子，被在一旁觀察的心理學家稱讚是家教非常好又富有同理心的人呢！

　　當 JB 準備出國參加《叢林的法則》錄製時，他不忘提醒 JB：「這一週的時間應該會很辛苦，回來之後還要準備演唱會，希望你一定要保重身體」；當 Jackson 去參加外公告別式時，珍榮對他說：「我知道你一定很悲傷，因為我也經歷過離別，所以希望你能好好道別，回來之後找回原本的自己」。BamBam 曾談過：「珍榮哥對所有事都很認真，我們一起時會很吵，他則是讓我們安靜的人，開會最後也往往都是珍榮哥來總結，他是總能製造雙贏的人」，而榮宰也解釋：「人身邊一定要有一個會鞭策你的人，而珍榮哥就是會對我們這麼做的人，所以我們的團隊合作才能更好」，珍榮深懂軟硬兼施的奧妙，真的是團中名副其實的媽媽呢！

　　儘管總以擅長照顧人的暖男形象示人，還有著「國民初戀」的封號，但其實珍榮也有著愛惡作劇的一面，像《GOT7 的 Hard Carry》中他就曾經在簽名會前故意躲在廁所前十分鐘，只為了嚇路過的榮宰；而在鳥圈中珍榮更因太愛吃醋而

有著「鎮海醋王」之稱，還締造留名青史的烤肉事件：因為他嫉妒團內唯一的同齡好友 Jackson 每次都只和 BamBam去吃烤肉，所以曾有好幾次各別對著他們問：「為什麼你當時不揪我？」、「都只跟我去吃麵而已，吃麵和吃肉能比嗎？」，搞得他倆哭笑不得呢！

從不被看好到廣受好評的演技大躍進

此外，珍榮自出道開始就以演技起家，以《Dream High2》出道後於 2015 年也參加了《親愛的恩東啊》的試鏡，但那時因演技尚不成熟而被導演講過：「如果你被選上是託父母的福，沒被選上就是你的錯了」，當時又因 GOT7 世巡，導致珍榮能參與拍攝的天數不多，然而製作組最終仍因珍榮的出眾外貌決定用他，而受挫的珍榮也沒有因此一蹶不振，反而化悲憤為力量，最後相當爭氣地靠卓越演技成為全劇的焦點之一呢！爾後珍榮就獲得了「朴演員」的頭銜，接連出演電影《雪花》男主角和《藍色大海的傳說》男主角李敏鎬的少年時代，2019 年則靠著擔綱《會讀心術的那小子》男主

角而聲名大噪，珍榮更被電視台的製作人們力讚為「少數優秀的偶像演員之一」呢！

以智慧言詞開導粉絲的人生導師

　　看似完美無缺的珍榮，其實他也深知倘若沒有粉絲們的支持就不會有今天，因此他對鳥寶寶們也總以溫柔卻不失理性的態度，坦白說出真心話，像他於 2016 年的直播中曾拿著做好筆記的勵志書籍念給歌迷們聽，並說道：「當做事無法順心如意，因太累而想放棄的時候，有些人不是會說『我真是三天打魚兩天曬網』嗎？但那之後只要再下定決心就可以了，許多的三天兩天反覆下去就會是一輩子，放棄也不是不好的事情，放棄了只要再重新開始就可以了，請不要太自責，『開始』才是最重要的。所以大家即使遇到那種狀況也不要貶低自己，希望大家能認為自己是更有價值的人，因為大家都是應該被愛的人」，而他 2017 年與 JB 一起參加廣播節目時，有父親留言說女兒因沉迷他們而疏忽課業，因此珍榮特別致電該歌迷，勸她追星之餘也要認真向學，沒想到後

來才發現竟然是有謙的惡作劇,但也有不少粉絲表示珍榮的開導非常受用呢!

2018 年珍榮於 Dingo 節目中更親自扮演咖啡店員,除了替粉絲沖咖啡外,也聆聽該粉絲的苦惱,並以自身經驗給予建言:「我覺得你並不需要理會那些壞人的話,我也曾在一個公開的場合,被同一個人嫌棄三四次,起初我也會很難過,也曾躲在棉被裡哭過,但後來就決定不要放在心上,因為那些傷害過你的人根本不會記得他們這樣做過,如果你因為他們說的那些話而退縮就輸了,我覺得現在的你就做得很好了」、「雖然辛苦的時候會想為什麼會這樣,但更重要的是要在那些痛苦中看見自己,並多愛自己、多照顧自己一點」,字字句句飽含著他替粉絲著想的真心,甚至連不少別家的歌迷都因此影片大受感動而「路轉粉(路人轉粉絲)」了呢!

如稻穗般越成熟越謙遜的粉絲榜樣

說起珍榮的綽號，除了來自本名的「榮榮」、「榮兒」、「榮可愛」，以及來自Junior的「豬豬」外，還有以前珍榮某次拍綜藝時要去遊樂園，那時他帶了大麥町狗的髮箍，並說自己是「朴狗」，因此這個綽號就使用至今了呢！而「腹黑榮」則是因為他在團內是最機智的成員，不僅不常受騙，還喜歡找機會整其他成員；「屁桃」是因珍榮在《M! Countdown》當特別主持人時，他曾戴了屁桃（韓國通訊軟體Kakao Talk的一個角色，頭是水蜜桃而身體是人）的頭罩；最後「ㅍㅅㅍ」則是因為大家覺得這與珍榮面無表情時的神情如出一轍，就成為了珍榮專屬的符號啦！

BamBam曾對總是替他操心的珍榮說過：「哥一直很擔心我也很照顧我，所以我很感謝也很對不起哥，總是很謝謝你，我愛你」，而Jackson也對珍榮語重心長地講過：「在我最累的時候，是你一直在我身邊為我加油，我不會忘記的，謝謝你，我的真心朋友」。當被問及對他來說GOT7是什麼

時，他回答：「拐杖般的存在，在我辛苦而快崩潰時，他們是能讓我依靠的人、不可或缺的存在」，珍榮就是如此一個即使你不開口，但當你需要時他絕不會缺席的人。他的全能絕不是光靠天分，而是來自一步一腳印踏實的努力，以及凡事精益求精、總不忘省思自我的嚴謹性格。雖然隨著演技與知名度的提升，珍榮接下來必定會有更多於戲劇圈大放異彩的機會，但相信他始終不會遺忘團隊與粉絲對他的重要，繁華盡頭終歸樸實，越是飽滿的稻穗垂得越低，始終保持謙遜的珍榮肯定很早之前就看破了這個道理了吧！

第7章

榮宰

★完美主義且熱心公益的主唱★

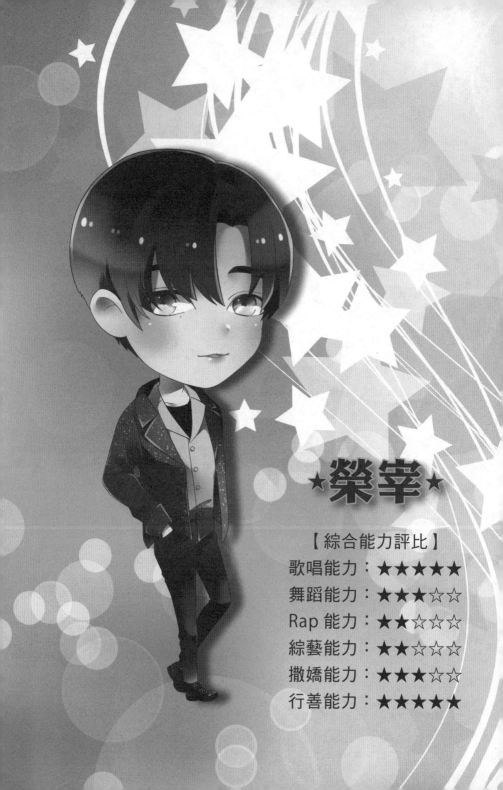

★榮宰★

【綜合能力評比】

歌唱能力：★★★★★
舞蹈能力：★★★☆☆
Rap能力：★★☆☆☆
綜藝能力：★★☆☆☆
撒嬌能力：★★★☆☆
行善能力：★★★★★

PROFILE

姓　　名：崔榮宰／최영재／Choi Young Jae

生　　日：1996 年 9 月 17 日

國　　籍：韓國

故　　鄉：全羅南道木浦市

身　　高：177cm

體　　重：64kg

血　　型：B 型

星　　座：處女座

家　　人：父母、一個姐姐、一個哥哥、一隻狗
　　　　　（Coco）

隊內位置：主唱

綽　　號：木浦小王子、小七、官咖妖精、水獺、
　　　　　尼認面、推榮宰、蜜聲帶、Ars

熱門ＣＰ：範七／主唱 line（JB x 榮宰）

從小就愛與哥哥練唱的木浦小王子

1996 年 9 月 17 日於韓國木浦出生的榮宰,是被粉絲們譽為「吃 CD 長大」的 GOT7 主唱,儘管與大姊差了十一歲、與哥哥差了七歲,但是仍然跟他們感情很好。喜歡 R&B 抒情歌的榮宰相當尊敬史蒂維‧旺德(Stevie Wonder)與火星人布魯諾(Bruno Mars)等美國歌手,後來也曾於某部紀錄片中看見以音樂治療病人的場面,開始對音樂治療師一職產生憧憬,進而把歌手當成首要目標。

榮宰從小就與現為歌唱老師的哥哥學唱歌,後來哥哥去當兵後只剩自己獨唱,那時榮宰希望能更精進實力,因此決定去上專業的音樂學院。由於他認為自己決定的事就該自己看著辦,為了賺學費他還去打工,也會在晚上去運動場練唱,真的非常獨立又勤快呢!剛好十七歲時他們音樂學院舉行了 JYP 的非公開徵選,榮宰以美國歌手艾略特‧亞敏(Elliott Yamin)的歌曲合格後,正式展開了長達七個月的練習生涯。

為了追上大家一天苦練十二小時

　　然而人生並沒有想像中順利，榮宰因為之前只專注練唱，並沒有什麼舞蹈經驗，他身邊卻盡是訓練多年、早已熟能生巧的成員，為了儘快追上大家的腳步，榮宰進公司後每天花十二個小時練習唱歌跳舞。此外，榮宰也發現自己唱歌時會有抬眉毛或是大力張嘴的習慣，所以時常看自己唱歌時錄下的影片進行調整。另一方面因形象對藝人來說至關重要，所以那時稍嫌肉感的榮宰也於減肥上痛下苦心，他曾因怎麼練舞都還是瘦不下來，因此常從宿舍奔跑到附近的公車站，這段約有兩公里的風景曾陪伴著當時孤軍奮戰的榮宰，出道後榮宰偶爾還是會回去那個公車站充電，他說只要一回去就會想起以前練習生時的艱辛、想起當初有多苦都撐過來了，因而能繼續在演藝圈中打拚下去呢！

　　同時也因不甘於當個「偶像」，他還會於睡前練習作詞作曲，要做的事情可以說是不勝枚舉。明明為了光適應新環境就夠累人了，每天還忙得不可開交，可以說身心上都承受

巨大的壓力，但榮宰卻以驚人的毅力堅持下來，正如他的座右銘「還沒結束，不要放棄」一般，即使要比別人花更多時間更多精力埋頭苦練，也從不輕易喊累，後來總算於 2014 年作為 GOT7 的主唱出道！由於他是 GOT7 中最晚成為練習生的成員，且練習時間也只有短短七個月，所以有不少粉絲都稱他為「小七」，但其實他曾說過當初公司安排他加入 GOT7 的時間，比 BamBam 和有謙這兩個忙內都更早，還笑稱自己是前輩呢！

好惡分明且勤勉敬業的完美主義者

　　關於榮宰的性格，公司工作人員曾說過榮宰儘管認生但並不難親近，且只要一親近就會主動搭話呢！曾與他當室友的 JB 則表示榮宰十分安靜，在宿舍房間內簡直完全不會出聲，此外他個性意外酷酷的，不會因小事碎碎念，得饒人處且饒人。私下的榮宰因有著非常自由奔放的一面，JB 還曾形容過他的形象是會在開闊草原上盡情奔跑，自己就能玩得很嗨的人呢！

　　而 BamBam 則透露榮宰的個性相當好惡分明，對有興趣的事會鑽研到底，但對沒興趣的事就真的毫不關心。像當榮宰被問及喜歡的事物或自身魅力為何時，十之八九會回答「唱歌」，他平時就有哼歌的習慣，紓壓方法也是唱歌，成員們甚至表示他有時連在睡夢中也會唱歌，節拍與音準還絲毫不差，對歌唱的愛真的是死心塌地呢！相反對衣著不太上心的榮宰，曾於 2017 年鬧出驚人的機場事件——他當天因賴床而匆忙出門趕飛機，直到抵達泰國機場才發現自己兩腳穿著不同的鞋子，不僅讓鳥寶寶笑翻，甚至還上了新聞呢！

　　平時榮宰也徹底發揮處女座的執著個性，有謙曾稱讚：「榮宰哥認為自己各方面都有所不足，所以會背地裡比別人加倍努力，而且只要是本人決定的事情就會做到底，真的很厲害！」BamBam 則說：「榮宰哥是完美主義者，直到自己滿意前都不會停止努力」，Jackson 也同意榮宰有著吹毛求疵的一面，且榮宰還擁有認為凡事都能做到的正向思考，Jackson 表示：「榮宰很聽哥哥們的話，是不像弟弟的弟弟，不需要哥哥們照顧，也都能自己做得很好」，連同為處女座的 Mark 與珍榮都讚嘆榮宰除了練習外，凡事也都會盡全力

去做，且他是對自己的工作非常有責任感的人，像榮宰為了保養喉嚨，一天會喝三公升的水，冬天睡覺時也會圍圍巾，以前宿舍沒有加濕器時，他睡前還會在房間裡晾衣服以增加濕氣，真的是超級敬業呢！

關心社會事件與公益活動的善良青年

　　在榮宰的眾多優點中，不得不提的就是善良了，成員們說過榮宰常會因替對方著想而忍耐，即使有不開心也不會馬上發火或臭臉。榮宰也常關注社會事件，像他於每年世越號事件（2014 年 4 月 16 日韓國檀國高中師生搭船自仁川前往濟州島途中的沉船事件）當日定會發文緬懷逝者，於 2016 年當日的簽名會上也特別在簽名後畫上以示悼念的黃絲帶，2018 年當日更親自上傳了翻唱的紀念單曲「親愛的你」，他的右手臂靠肩膀處有著黃絲帶的刺青，至今他的 Instagram 個人頁面也仍有黃絲帶的符號；而榮宰也常透過戴手環的方式支持各種公益活動，像他曾被粉絲發現戴著關注慰安婦議題的手環、響應漸凍人活動的手環，以及心臟病兒童贈與的

手環，讓粉絲追星之餘也能跟著關心時事與行善呢！

從不停止對歌唱的熱情與努力

至於個人活動方面，榮宰於 2015 年參與韓國光復 70 週年的企劃單曲「One Dream One Korea」，向來在螢幕前放不太開的他，也於 2017 年 1 月終於登上《蒙面歌王》，與前 MBLAQ 的天動合唱 Deux 的「回頭看我」，並於第一輪獲勝，儘管第二輪未能獲勝，但以金範洙「會過去的」一曲廣受好評，榮宰也於後台受訪時說道：「其實以前一直很想上這個節目，但覺得自己一個人上節目會很恐怖，過去也曾因為網路惡評自己躲在棉被裡哭，但是這次來這裡就像增長了經驗值一樣，特別被 Tei 前輩稱讚『基本功與音準都很棒，肯定是歌手』，真的讓我覺得非常感動！」

然而他並沒有就此滿足，同年夏天一個人趁著休假到美國學唱歌，還與 1 月時在美國演唱會上相見歡的偶像艾略特‧亞敏（Elliott Yamin）與孟加拉裔美國音樂人珊喬伊

（Sanjoy）合作了歌曲呢！2018年榮宰於《不朽的名曲》中唱了母親推薦的「水銀燈」，展現更上一層樓的精湛唱功與穩健台風，也終於克服不敢在綜藝節目上開口的缺點呢！同年榮宰替韓劇《油膩的Melo》獻唱插曲「在那時」，其後也響應由壽險社會貢獻基金會舉辦的預防青少年自殺活動，與朴智敏合唱了主題曲「我全都會傾聽」，溫暖的嗓音與歌詞撫慰了不少粉絲呢！

被成員們過度「關愛」的可愛鬼

在團內排行倒數第三的榮宰相當得哥哥們的寵愛，出道沒多久時為了拍攝節目要溜滑板，珍榮特別細心幫他綁好護具；當加拿大巡演結束，榮宰說一個人要去多倫多市區玩時，Jackson說他一個人哥哥們會擔心，榮宰強調自己已經是大人了才被放行，甚至有時候連BamBam與有謙都會反過來照顧他，JB甚至說過榮宰是他養的弟弟呢！

同時榮宰也因有著天然呆的一面，被惡作劇時的反應

也很有趣，所以他常被成員們「關愛」。妙的是他對此沒有自覺，還曾問道：「我明明是排行最中間的（事實上排最中間的是珍榮，但珍榮跟 Jackson 同齡），為什麼老是我被欺負？」像榮宰出道後第一次出國坐飛機，哥哥們騙他說搭飛機時要脫鞋、脫襪子，因為裡面有淋浴間還要脫衣服，起初他還真的傻傻相信，後來聽到連衣服都要脫時才發現被騙了呢！順帶一提他那時因不會寫入境申請表而卡在海關前許久，所以後來被公司一對一指導呢！

不過，榮宰也不是省油的燈，他有個頗「流氓」的習慣，就是看到好笑的東西時會不停打身邊的成員。而在《GOT7的 Hard Carry》第二季中，成員們要在京畿道高陽市玩類似鬼抓人的遊戲，但彼此不知對方要抓誰，只能靠電話中諜對諜般的問答來分析，榮宰竟一反常態將成員們騙得團團轉，還將抓到的 Mark、BamBam 與 Jackson 收為僕人，後來 Mark 與 BamBam 背叛他，多虧 Jackson 急中生智才幫助他逃脫，但他在與恩人 Jackson 吃涮涮鍋途中裝作去上廁所，其實獨自逃跑背叛了 Jackson，讓 Jackson 不得不幫他與工作人員埋單，難得的狡詐舉動讓大家都嚇了一大跳呢！

2019 年的《GOT7 的 Hard Carry 2.5》中，反過來換成大家要在首爾市中搜索逃亡中的榮宰，而榮宰照樣靠製作組賦予的三大遊戲絕招，讓成員們疲於奔命，上一季的冤大頭 Jackson 這次仍吃了不少苦頭，甚至一度問製作組：「我可以打榮宰嗎？」幸好最後苦盡甘來，最後與搭檔珍榮一同讓榮宰「乖乖就範」，才終於洩了 Jackson 的心頭恨呢！

貼心到幫粉絲查火車的官咖妖精

榮宰在鳥寶寶們心中不僅是團內的實力主唱，更還有「官咖妖精」此一美名（韓國團體大部分使用的官方論壇是 Daum Cafe，而官方 Cafe 常被華語區粉絲簡寫為「官咖」）。因榮宰常會回粉絲的留言，還曾一個小時回了一百篇，便獲得了這個封號呢！某次榮宰凌晨上官咖時發現有粉絲說她一個人在大邱，又錯過了回京畿道的火車，不知道是否能趕上隔天上學而十分擔心，榮宰還貼心地幫粉絲查火車時刻表，並安慰她不要害怕、提醒她天氣很冷要買點暖的喝呢！

此外，每次表演時，因為他希望盡量能跟每位粉絲都打到招呼，所以每次幾乎都是最後一個離開舞台的成員。當活動進行途中因人群過多導致中斷時，榮宰也始終把粉絲的安全放在首位，不停請大家注意安全、不要推擠，連經紀人要他回後台時，他仍在安撫台下的粉絲。從各種細節真的都能看出榮宰時時刻刻把歌迷放在心上，如果硬要雞蛋裡挑骨頭的話，大概就是只有他在 2015 年與 Mark 一起認養了一隻馬爾濟斯 Coco 這件事吧！因為大家實在太疼 Coco 了，讓鳥寶寶們羨慕不已，甚至榮宰 Instagram 中 Coco 的照片都快比他自己的照片還多，還幫 Coco 開了個人帳號，也難怪 Coco 會被鳥寶寶們尊稱為「Coco 女神」呢！

對藝術追求到底的堅韌靈魂

提起榮宰的綽號就一定會提到「水獺」了！Jackson 某天發現榮宰真的長得很像水獺，還在手機存水獺的照片給他對比，後來粉絲們也發現真的十分神似，因此這就成為他的代表動物了呢！而「尼認面」則是「尼坤認證的門面」的縮

寫，因 2014 年在團綜《I ☆ GOT7》節目中，榮宰被前輩
2PM 的門面擔當 Nichkhun（尼坤）認證為是 GOT7 中最帥
的人，便獲得了此一封號啦！至於「蜜聲帶」則是韓文中「蜂
蜜般甜美的聲帶」的意思，而「推榮宰」則是 2014 年剛出
道時，GOT7 到英語節目《After School Club》作客，榮宰
因為太緊張了，所以不小心把「崔（최／ choi）榮宰」講
成「推（퉤／ twe）榮宰」，之後就變成了固定綽號了，榮
宰自己也說過這是他最喜歡的別名呢！

　　最後「Ars」則是他於 SoundCloud 平台上發表音樂時
的筆名，源自拉丁諺語「Ars longa, vita brevis.」，意為「人
生短促，藝術不朽」，榮宰甚至將這段文字刺青在右手臂肩
膀上呢！就如同榮宰這個人一般，或許表面上看來他只是個
「傻白甜」，但其實他自己默默有著明確的目標與堅韌的心
態，絕不輕易因他人的一言一語所改變，且對信仰的事物總
毫不猶豫地勇往直前，於轉瞬即逝的人生中追求能長存人心
的不朽，相信今後無論有再多新人出現，榮宰如此安定沉穩
的歌聲與個性，肯定不會輕易被 Kpop 粉絲們所淡忘的！

第8章

BamBam

★外表華麗內心簡樸的泰國王子★

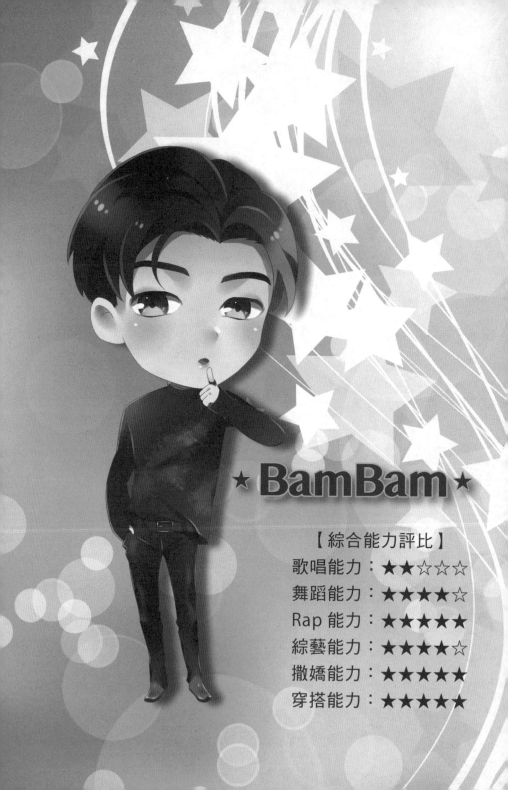

★ BamBam ★

【綜合能力評比】

歌唱能力：★★☆☆☆
舞蹈能力：★★★★☆
Rap 能力：★★★★★
綜藝能力：★★★★☆
撒嬌能力：★★★★★
穿搭能力：★★★★★

PROFILE

藝　　名：BamBam ／뱀뱀
本　　名：恭比穆格・普瓦古爾／กันต์พิมุกต์ ภูวกุล／
　　　　　Kunpimook Bhuwakul
生　　日：1997 年 5 月 2 日
國　　籍：泰國
故　　鄉：曼谷
身　　高：178cm
體　　重：60kg
血　　型：B 型
星　　座：金牛座
家　　人：媽媽、兩個哥哥、一個妹妹、韓國家
　　　　　的四隻貓咪（布丁、拿鐵、Cupcake
　　　　　和 King）、泰國家的三隻狗（Black、
　　　　　Fat 和九尾狐）和一隻蜜袋鼯（Shabu
　　　　　shabu）
隊內位置：rapper
綽　　號：泰國王子、斑斑、斑米、Bam 寶、王文
　　　　　王、鳥博士、王文王老師、王老師
熱門ＣＰ：牽絆／97line（有謙 x BamBam）、
　　　　　JackBam（Jackson x BamBam）

因媽媽哈韓而從小對 Kpop 耳濡目染

GOT7 的泰國成員 BamBam 於 1997 年 5 月 2 日出生於曼谷，泰國人通常都有很長的全名與比較短的正式別名，BamBam 是他原本在泰國時就在使用的暱稱，源自美國動畫《摩登原始人》中的角色「Bamm-Bamm Rubble」。因他出生時祖母希望他未來可以像該角色一般強壯，就替他取了這個綽號，不然本來愛酒的 BamBam 爸爸想幫他們家三兄弟取為「紅酒、啤酒、威士忌」呢！

BamBam 家中多達四個小孩，原本應該相當熱鬧的家庭，卻因 BamBam 的爸爸不幸於他三歲時車禍離世，家中開的餐廳因而倒閉還負債，孩子們也不得不去打工，後來媽媽決定東山再起，挑戰一個人經營餐廳，並努力工作養大全家，BamBam 將那些年媽媽的艱辛都看在眼裡，十分孝順呢！此外，BamBam 媽媽從以前就十分哈韓，並靠著自學韓國料理開了韓國餐廳，現在則與親戚一同經營，並發展為泰國當地擁有高達五十家分店的連鎖餐廳呢！拜媽媽為 Rain 鐵桿粉絲

之賜，BamBam 從小就對 Kpop 耳濡目染，並加入舞團「We Zaa Cool」，四處征戰各地的舞蹈比賽。

為了成為家中支柱而挑戰星夢

2007 年 BamBam 十歲時，媽媽得知泰國將舉辦 Rain 的舞蹈比賽，第一名除了能得到演唱會和見面會的門票，還能跟 Rain 共進晚餐，心動不已的媽媽本想派大兒子去參加，不巧那時大兒子腳受傷，因此改派 BamBam 去，沒想到舞技優秀的 BamBam 真的一舉奪得冠軍，幫媽媽實現與 Rain 一起吃飯的夢想呢！而 BamBam 也透過那次比賽獲得去韓國受訓的機會，無奈那時他年紀太小，因擔心未來課業只好作罷，後來 BamBam 陸續於泰國拍了不少廣告，並於另一場舞蹈比賽上再度受到 JYP 的星探注目，猶豫許久後 BamBam 終於決定挑戰星夢，於十四歲時獨自前往韓國成為練習生。

小小年紀離鄉打拚磨練出成熟心智

　　BamBam 剛進 JYP 時身高真的很迷你，甚至後來身材高挑的有謙進公司，被職員介紹他們倆同齡時，彼此還震驚到無法相信呢！不過也多虧嬌小的身材讓 BamBam 備受其他哥哥們的疼愛，雖然剛去韓國時不會說韓文與英文，但還好遇到了同為外國人的 Mark 與 Jackson，他們不僅熱心照顧他，還一併教他英文。雖然也會有不少孤單的時候，但還好BamBam 本身是十分外向的個性，對新事物的好奇與興奮大過於想家的心情，加上他又擅長撒嬌，不知不覺就成為公司內相當討喜的存在呢！

　　儘管如此 BamBam 的個性卻沒有因此變得驕傲，反而因小小年紀就離鄉背井，日復一日進行艱辛的訓練，進而磨練出堅強的心智，就算難過時也不太會表現出來。後來公司籌備 GOT7 時，BamBam 本來並未在名單中，但他於 2013年與 Mark、Jackson 和有謙一起參加練習生選秀節目《WIN：Who is next ？》後，獲得 YG 老闆讚賞，使朴軫永改變心意

讓他加入 GOT7，BamBam 才終於結束三年半的練習生涯，於 2014 年作為團內的 rapper 出道呢！

無條件將家人優先於一切的孝子

BamBam 儘管剛去韓國兩年後放棄在泰國的學業，但他後來心中還是放不下課業，因此申請泰國的在家自學系統，以每年回泰國兩次參加考試的方式獲得同等學歷，真的非常認真向學呢！此外，金牛座的 BamBam 總是把家人放在第一位，出道前每次回泰國時，凌晨就會主動到餐廳幫媽媽的忙，一點也不因練習生的身分感到難為情，賺錢後更是馬上幫媽媽買了房子呢！

BamBam 曾說過他出道後覺得最驕傲的，就是帶媽媽離開了雨天會漏水的鐵皮屋，實現了想改善家境的夢想。BamBam 的媽媽也表示雖曾因家境關係，無法讓孩子們好好享受童年而感到相當抱歉，但同時也感謝自己的孩子刻苦耐勞，直稱自己是幸運的媽媽呢！ BamBam 對唯一的妹妹更是

百般疼愛，還溫柔說過：「因為我的工作沒有太多的自由，所以我希望我的妹妹能有男朋友、能和朋友們出去玩，只要她開心我就開心了」，羨煞不少妹妹粉呢！

對成員們既溫暖又任性的淘氣鬼

而如同家人般的 GOT7 自然也是 BamBam 的心頭肉，儘管平時看似瘋瘋癲癲的，但其實 BamBam 是團內最少在螢幕前哭的成員，連初次得到音樂節目冠軍時都沒有哭，反而只在一旁靜靜看著成員微笑，還不忘給予哭倒在珍榮身上的 Jackson 擁抱；他也多次說過有謙是他人生中最棒的朋友，並且感謝有謙總是會替他著想，而有謙則佩服 BamBam 的敬業，以及總勇於表達自己的主見。當他與有謙都沒考過駕照筆試時，他還主動安慰有謙說：「起碼不是只有你一個人沒考過啊！沒關係啦！本來就是發生不好的事情時，就會再發生另一件很棒的好事」；連他 2017 年中獲得兩週休假回泰國時，他上節目訪談最後還不忘幫 JJ Project 的新專輯宣傳；2019 年的團綜《GOT7 的 Real Thai》中，最後必須有人獨

自於清晨 4 點搭飛機去偏遠的烏汶拍攝，他因擔心語言不通的成員們去會很辛苦，還自告奮勇接下任務，真的無時無刻不把成員們放心上呢！

　　儘管堅強又懂事是 BamBam 的優點，但因他與成員們早已情同手足，所以在成員們面前總有著藏不住的孩子氣，例如被問到誰是最寵他的哥哥時，他回答是 JB 與 Jackson，他說 Jackson 對他非常好，簡直就像是對自己的小孩一樣寵，甚至因為他們倆太常私下一起去吃飯，而讓珍榮嫉妒不已呢！JB 則是不管 BamBam 怎麼開玩笑都不會生氣，所以 BamBam 偶爾背地裡會連名帶姓直呼他「林在範」，或趁著有攝影機在拍而故意嗆哥哥，像 2019 年的《Idol Room》裡重選隊長的環節中，BamBam 毛遂自薦說要取代 JB，面對 JB「一餐上限兩萬五千韓幣」的政見，他還提出「兩週宣傳期內大家想吃什麼我都付錢」這般誇張的殺手鐧來拉攏人心，結果最後 BamBam 卻還是把票投給了 JB 讓他當選，甚至被有謙一語中的：「你就是自己耍帥完了要 JB 哥付錢嘛！」但在訪問中被問及若自己是女生，最想和成員中的誰交往時，JB、榮宰、Jackson 都毫不猶豫地選擇了 BamBam，且理由

統一是「他太可愛了」，果真忙內太寵是會上天的，哥哥們也要學著點啊！

視粉絲為人生中攜手共進的重要存在

　　除了哥哥們拿 BamBam 沒轍外，鳥寶寶們也常常拿 BamBam 沒辦法，因為他實在太疼粉絲了！常上網回覆粉絲的留言、轉發飯拍或影片已是基本，他知道媽媽開的餐廳會有很多學生粉絲光顧，特別把價格都壓低，只希望不要造成粉絲的負擔；當他在日本拍手會遇到因懷孕而步伐緩慢的歌迷時，他特別握住她的手安慰她沒關係，並要求工作人員不要催趕；當他在簽名會上遇到要結婚的鳥寶寶時，特別於簽名旁寫下備註，要她的未婚夫好好照顧她；BamBam 媽媽曾說過：「BamBam 覺得自己與粉絲一起成長，當有粉絲對他說『我要畢業了』或是『我下個月要結婚了』的時候，他都會非常開心」，對 BamBam 來說，歌迷真的不只是「歌迷」，而是一路伴隨他人生前進的知心好友呢！

2018 年 5 月首爾演唱會上，從不在人前哭的 BamBam 竟因擔心粉絲而罕見地留下了淚水，他感性說道：「希望大家不要只為了我們生活，而是多照顧自己就好了。大家總是為了買專輯或刷 MV 點擊率而無法睡覺⋯⋯我們在睡覺時大家卻無法睡覺，真的覺得很感激也很抱歉，我們到底算什麼呢？說實在我們現在擁有以前無法擁有的東西，希望大家也能生活在這種環境中就好了，還有無論任何事情，希望我們都能去報答你們，我們會成為不讓你們後悔的歌手的」，正因總是關心著粉絲的他明白大家有多辛苦，所以才會為了粉絲而不停努力呢！

人品有口皆碑的優質偶像

對粉絲百般呵護之餘，BamBam 的人品也有目共睹，他曾在 MV 拍攝花絮中說道：「每次拍 MV 時，通常最前面和最後面的鏡頭都是我，雖然要一直待機，但沒關係，我很喜歡。因為通常拍攝完工作人員還得忙下個佈景，但是我排最後時，拍完就可以和大家一起下班，看到大家一起開心結束

拍攝的畫面，感覺真的很棒」；而當他被問及怎樣的歌手才
是好歌手時，他認真說道：「我認為是由生活方式、興趣、
個性、待人態度綜觀來看的，個性不好但音樂很棒的話，雖
然不知道是否算好歌手，但我認為不是最棒的歌手，我想成
為人品優秀、音樂也很棒的那種人」，這段話也令不少粉絲
都深表認同，畢竟偶像不僅是一個職業，更是青少年們的榜
樣呢！

2018 年 BamBam 與有謙拍攝《未來日記》時，明明只
是在搭計程車，他卻突然把攝影機鏡頭轉向司機，問司機有
沒有兒女，並跟他說可以跟自己的小孩講幾句話，他會讓這
段內容播出，而司機也藉此跟自己的兒子傳遞了溫暖的「影
像信」；2019 年他參與聯合國兒童基金會防治虐待兒童的活
動，與曾目睹受虐兒的民眾進行對談，並呼籲大家：「如果
你懷疑有小孩被虐待，請不要感到害怕或忽視這件事，你簡
單的行動就能令孩子的噩夢結束，請找人幫助他們」；本來
已養三隻貓的他，某天路過寵物店，看見小貓對他招手，他
心想：「牠怎麼能在那麼小的櫥窗待好幾個月呢？」由於實
在放心不下，就果斷帶小貓回家了，甚至因為想好好照顧四

隻貓,又不想影響到成員,所以自己從宿舍搬出去住呢!

泰國王子之名絕非空穴來風

　　不只是對周遭的人,連對動物都如此暖心,且時刻保持著謙遜之心,也難怪 2018 年時 BamBam 能榮登泰國小朋友心中「最想向他學習的榜樣」第二名了!而且其實榜上的第一名是父母,所以他算是名人中的第一名,足以可看出被稱為「泰國王子」的高人氣呢!同年 4 月 BamBam 回泰國抽籤當兵一事更是造成轟動,泰國的當兵制度是如果抽到紅色的籤就要一個月內馬上入伍,並得服役兩年,但如果抽到黑色的籤,或在輪到自己前紅籤就已被抽光則不用當兵,後來 BamBam 抽籤當天,輪到他之前紅籤就已被抽完,所以順利免除當兵義務,鳥圈可以說是舉國歡騰呢! 2019 年 3 月起 BamBam 也舉行了巡迴泰國五個城市的見面會,總共動員了一萬五千名觀眾,可謂當代最具號召力的偶像,也難怪成員們都愛開玩笑說:「BamBam 回泰國時若機場沒來五千人就不下飛機呢!」

在粉絲心中是老師等級的大人物

提起 BamBam 的綽號，除了好懂的「斑斑」、「斑米」、「Bam 寶」之外，還有將「斑」字分開的「王文王」，這是因 BamBam 得知華語圈的粉絲替他取了「斑斑」這個別名時，特別練習「斑斑」二字的中文後替粉絲簽名，不過那時他不小心將「斑」寫得太開，看起來像「王文王」，粉絲們覺得十分可愛，因此就成為他的新綽號啦！至於「鳥博士」則是因他在 2018 年於《週刊偶像》中模仿過各種鳥類，甚至連翼手龍都難不倒他呢！最後「王文王老師」或「王老師」則因 BamBam 儘管尚為弱冠出頭，但他勇於做自己的人生觀，以及凡事積極的正面思考，令許多粉絲都深受啟發，因此就將他尊稱為「老師」呢！

當初隻身前往韓國逐夢卻不被看好時，BamBam 淡定說過：「有很多人嘲笑我，而我把他們的嘲諷都記在心裡，把這當作一種正面的力量，我一定要做給那些人看，有天我一定會過上比他們更好的生活」；當他偶爾因為電視上玩得很

瘋的模樣被批評時，他冷靜表示：「我常只是做我想做的事，有的人可能會覺得我有點奇怪，但那也沒關係，瘋狂是好事，如果你不瘋狂的話，你也不會與眾不同」；當他出道後享有豐厚收入卻吃著辣炒年糕時，他笑著說：「不用吃什麼貴的食物，這就是小確幸，如果能在小事中找到幸福，那麼你的人生就是幸福的」；他於自己製作的 2018 年回顧影片中，最後特別對叮嚀粉絲：「盡全力揮灑你的人生，別讓任何事阻止你快樂」，BamBam 擁有團內最華麗的時尚風格，但他的心態卻十分簡單純粹──「我就只是 BamBam」，無分出道前後、地位高低，他就只是全心做著想做的事，全意愛著他想愛的人。當對人生感到迷惘時，看著 BamBam 就能提醒自己回歸初衷，做好自己就好，想必這就是 BamBam 備受大眾與周遭人們所愛的理由吧！

第9章

有謙

★掌握團內實權的上天忙內★

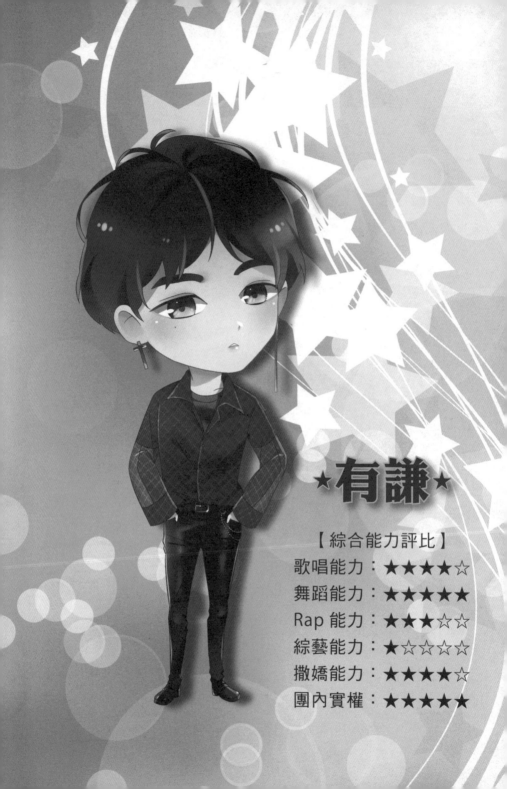

★有謙★

【綜合能力評比】

歌唱能力：★★★★☆
舞蹈能力：★★★★★
Rap 能力：★★★☆☆
綜藝能力：★☆☆☆☆
撒嬌能力：★★★★☆
團內實權：★★★★★

——PROFILE——

姓　　名：金有謙／김유겸／Kim Yu Gyeom
生　　日：1997 年 11 月 17 日
國　　籍：韓國
故　　鄉：首爾特別市（在此出生，但在京畿道南
　　　　　楊州市長大）
身　　高：182cm
體　　重：67kg
血　　型：A 型
星　　座：天蠍座
家　　人：父母、一個哥哥
隊內位置：主舞、副唱
綽　　號：清純結晶體、團霸、布朗尼、忙內、流
　　　　　氓忙內、上天忙內、金菠蘿、菠蘿、有
　　　　　謙米、油缸米、迪迪、奶迪
熱門ＣＰ：牽絆／97line（有謙 x BamBam）

從小熱愛舞蹈而逐步踏上星途

　　GOT7 的忙內有謙出生於 1997 年 11 月 17 日，儘管是在首爾出生，但他成長的地方是偏離市區的南楊州市，家中有一個跟他差了三歲的哥哥。有謙從小就展現對舞蹈的濃厚興趣，常會自己看著網路上的舞蹈影片學舞，他國中參加學校的戶外教學時，於才藝表演時跳了 BEAST 的「Shock」，之後他的哥哥把影片傳到網路上，剛好被擔任舞蹈老師的表姊看到，而被推薦去上專業的舞蹈教室，因此有謙於國一正式開始學習街舞。

　　值得一提的是，後來有謙於 2017 年參加舞蹈節目《Hit The Stage》時，正是與當初的那間舞蹈教室「Body&Soul」的舞者們一起表演呢！編舞是以有謙自己的經歷為主題，特別請了一位小朋友來扮演當年剛加入舞團的有謙，他透過學習不同舞風的過程中大幅累積了實力，爾後成為首屈一指的舞者。敘事性的舞碼不僅打動評審與觀眾們的心，還透過驚人的團隊默契及高超的舞技，一舉奪得最終冠軍呢！

　　後來有謙成為練習生的契機，則因那時他去的舞蹈教室裡，有位同時負責培訓 JYP 練習生的舞蹈老師，該老師認為他大有潛力，因而推薦他參加 JYP 的選秀，後來有謙順利合格後便成為了 JYP 的練習生，渡過不長不短三年半的練習生涯。有謙儘管是天生內向又容易害羞的性格，一開始也不太曉得要如何與其他練習生哥哥們相處，但還好後來遇到與他同齡的 BamBam。

　　起初他倆相處起來也曾吵過不少架，但於爭吵的過程中，他們逐漸了解對方的個性，且看著獨自從泰國來打拚的 BamBam，有謙再怎麼因疲憊或不安而想家，看到堅強的 BamBam 也就能打起精神了。2013 年他與 BamBam 兩個忙內，以及 Mark 和 Jackson 兩位哥哥參加《WIN：Who is next？》後，成功以卓越的舞蹈奪得觀眾矚目，後來也與 JJ Project 匯合，於 2014 年 1 月正式作為 GOT7 出道。

因太過純真而備受「寵愛」的忙內

　　有謙剛出道時有著「清純結晶體」此一稱呼，除了本身年紀青澀外，也因他個性非常善良純真使然：他會在手機中記下音樂節目工作人員的名字，他說因為大家都很照顧他，他也得記得別人才行；珍榮說有謙從沒嘲笑過任何人，甚至在學校聽到有男同學嘲笑女同學長得不好看時，有謙還嚇了一大跳；連 Jackson 都說過他這輩子從沒看過像有謙這麼善良的人，直稱有謙一家人全都是天使呢！

　　但人太善良也有缺點，哥哥們就常擔心他若一個人在外面會被騙，連 BamBam 都說就算要騙有謙，他肯定也不會發現。大概也是因此哥哥們常讓有謙「練習」，剛出道時大家集體騙有謙的隱藏攝影機中，他們故意大聲吵架讓有謙嚇到哭，而兩年後他們故技重施，有謙仍然傻傻上當，還擔心著：「我們演唱會怎麼辦？我們以後怎麼辦？」不過稍有進步的是他這次終於沒有哭，得知真相後也總算會用拳腳「報復」哥哥們了呢！

　　此外，哥哥們對有謙的疼愛也表現得十分透澈，像 2017 年他們發行「Never Ever」這首歌時，哥哥們力推歌曲開頭有謙演唱的部份，無論是被問到該曲希望被關注的焦點或重點舞步為何時，他們一律都會回答是有謙的部分，然後要靦腆的有謙上前表演；又如他們於 2018 年飛往泰國的班機上，因為一向不碰書的有謙竟然奇蹟般地在讀書，畢竟那可是曾說這輩子唯二熬夜讀過的書是《火影忍者》與《海賊王》的忙內，令大家震驚到如同看見什麼世界奇觀，紛紛拍照上傳 Instagram，隊長 JB 甚至還連傳三張，足以可見他有多訝異呢！粉絲說平時連發新專輯都沒看過他們這麼團結，沒想到難得集體發文竟是因為忙內讀書，直稱是「沒用的團隊精神」呢！

　　哥哥們也常收看有謙的個人直播，連有謙都無奈表示：「我明明沒叫他們看，但他們自己都會去找來看」，且大家看完後還會不厭其煩地進行模仿，像同年 5 月有謙於直播中被問及嘴上是否塗了什麼，他只是單純回答：「我嘴唇上什麼都沒有塗哦！」然後嘟嘴，沒想到成員們竟覺得有趣，一逮到機會就要模仿，把這個哏玩了一整個夏天，而且他們

在公司新大樓吃飯時，還一邊試圖用電視大螢幕播有謙的個人直播，一邊擋住前來阻止的有謙，不過最後仍被努力掙脫 Jackson 束縛的有謙惱羞成怒地關掉了呢！

成為團霸也是被逼到絕境的殺手鐧

因為有著如此對他「百般呵護」的哥哥們，也難怪後來有謙會踏上團霸之路呢！除了大家平時愛整有謙之外，也是因為 GOT7 團內多達三位外國人，他們不像其他韓國團體一樣計較輩分，彼此都是講平輩用的半語，所以對其他團體而言，能讓哥哥們氣得牙癢癢的「半語時間」（年齡順序倒過來，大哥與忙內角色對調，弟弟們可以直呼哥哥們的全名，也能使喚哥哥們做事，哥哥們則要無條件聽弟弟們的話）對 GOT7 幾乎毫不奏效，哥哥們還說：「有差嗎？忙內平常就是這樣對我們的啊！」平時哥哥們得容忍有謙直呼他們的全名、給予同輩朋友般的「親切」待遇、玩 freestyle rap 時還總被攻擊，甚至一言不合就會打鬧起來，導致哥哥們到後來還發明出了神奇的抵制方法，像珍榮第 n 次被有謙連名帶姓

喊全名時，他默默拿出一本《微笑面對無禮之人的方法》，並於唸完書名、跟有謙握手後就優雅退場，讓鳥寶寶們大讚這招狠呢！

愛烙英文到罹患「美國病」的重症患者

說到有謙，不得不提的關鍵字就是「美國病」了！可能是團內的外國成員英文都很好，因此有謙明明不太會講英文，卻從成員們身上學到許多發語詞，老愛把「What's up bro?」、「peace out」、「Let's get it!」等俚語掛在嘴邊，2015 年他在綜藝節目《The Qmentary》 上還被大家選為「最愛裝外國人的成員」，連擔任主持人的真韓裔美國人 Brian 都覺得彷彿他鄉遇故知呢！後來 2017 年《Show Me The Money》第六季播出後，有謙更三不五時模仿饒舌歌手 Junoflo 唱「Twisted」這首歌的 rap，而且一定要同時搭配充滿叛逆氣息的「W」手勢！

事實上，有謙本身為美國歌手克里斯小子（Chris

Brown）的狂粉，不僅曾寫信給他，還因為太喜歡他而把自己的英文名字取為布朗尼（Brownie），2017 年還因被他在 Instagram 上回追而激動不已呢！同年他也於音樂平台 SoundCloud 上，發表與《Show Me The Money》第五季參賽者 G2 和 Reddy 合作的音樂，更在 Instagram 上被他最愛模仿的 Junoflo 追蹤，簡直是迷弟成功的最佳典範！雖然美國病看來是無藥可救了，但能解鎖這麼多人生成就，這病也是病得挺有價值的呢！

中二之餘仍不忘默默關心哥哥們

儘管享有「流氓忙內」或「上天忙內」等嚇嚇叫的封號，但其實有謙私底下仍是十分喜歡並尊敬哥哥們的，像他在 2014 年榮宰考大學那天，因為榮宰的老家遠在木浦，所以有謙特別請媽媽一早做便當送給榮宰；Jackson 發個人新曲時有謙也每次都會準時觀看 MV 與舞台演出，還老愛模仿他唱歌的煙嗓與姿勢，並說道：「我是 Jackson 哥的弟弟，所以要幫哥哥宣傳啊！」而被問到如果自己是女生，會想跟團內

的誰交往時，有謙答道：「我會選 Mark 哥，因為他會默默地對我好」，事實上 2016 年中休假時 Mark 特地帶著有謙一起回美國，而有謙在中秋節也會帶著無法回美國的 Mark 一起回家過節呢！

另外，有謙和珍榮還被粉絲們稱為「湯姆與傑利」，儘管彼此老愛互整對方，但其實各自在對方心中都是非常重要的存在。珍榮說過他一直很感謝有謙在他沮喪時，都會靜靜聽他吐苦水，而有謙則表示他平常愛鬧珍榮都是因為喜歡他，也很感激當他跟珍榮講心事時，珍榮常會如同自己的事一般替他煩惱，而且看著努力的珍榮，有謙就會覺得要振作起來，不能遺忘初衷。2017 年珍榮首次主演電影《雪花》時，有謙除了去首映會外，觀影後還傳了長篇感想給他，其中洋溢著滿滿對哥哥的驕傲，「越吵感情越好」這句話簡直就是他們倆的最佳寫照呢！

和鳥寶寶們是彼此呵護的珍貴關係

　　有謙曾說過：「不是跟其他人，而是跟 Mark 哥、JB 哥、Jackson 哥、珍榮哥、榮宰哥和 BamBam 在一起，我真的真的很幸福」，他於 2017 年於 SoundCloud 上發表的「No Way」中也曾唱過：「不管誰說什麼／我的答案我自己明白／我會和我的粉絲們還有哥哥們一直走下去」，他對團隊與粉絲的愛可見一斑呢！

　　雖然粉絲們老愛笑說有謙是瘋起來永無止境的「中二病忙內」，但其實中二撒起嬌來也常令人融化，而且平時也不難瞧見有謙替粉絲著想的模樣：直播中無論粉絲提什麼要求他都會馬上照做、當他看到粉絲淋雨會脫下外套幫忙擋雨、看到粉絲跌倒會馬上過去扶起，連包圍著他們的粉絲不小心撞到路過的外國人時，他都會特別用英文代替粉絲跟對方道歉，他還總不忘在每篇發文都帶上專屬鳥寶寶的 hashtag「#igot7 ♥🐦」，可見他真的很常瀏覽粉絲的留言與發文，並將粉絲們的喜好記在心上呢！

最後關於有謙的綽號，「有謙米」是在有謙유겸（yu gyeom）的名字後面加上이（i），而又因韓文中的連音規則變成유겸이（yu gyeom-i），也就是中文空耳的「油缸米」，是類似「小有謙」、「有謙兒」之類的可愛稱呼；而「金菠蘿」與「菠蘿」則為中國粉絲給他取的暱稱，中國的菠蘿就是我們講的鳳梨，因為他2017年以「You Are」回歸歌壇時染了金黃色的頭髮，看起來很像鳳梨，因此就被稱為「菠蘿」啦！而「迪迪」則是取自「弟弟」的諧音，因為有謙的聲音有奶音，常聽起來像在撒嬌，因此也有人稱他為「奶迪」哦！

外表長大內心卻仍保有純真的大男孩

或許有些粉絲笑說「清純結晶體」對有謙來說已成為過去式，不過其實從有謙的一舉一動中，可以觀察出他的內心就如同他澄澈的嗓音一般，還是時不時透露著少年特有的率真與感性。或許因小小年紀就成為藝人的壓力不小，導致有謙跟成員們在一起時偶爾會過度放飛自我，但他待人處事上總能保有該有的禮儀，以及讓人感受到溫暖的真心。他在工

作上也不忘砥礪自己，儘管平時在團內擔任主舞及副唱，素來少有個人活動，然而 2019 年與 JB 一起組成了小分隊 Jus2 後，展現了平時在團內較少有機會表現的性感魅力，以及更精進的歌唱與創作實力。「GOT7 和鳥寶寶們長久地走下去吧，不管發生什麼事，我們都會戰勝一切」，如同他所說過的這句話一般，相信在粉絲忠心的支持下，有謙肯定能跨越未來的無數困難，讓自己日益成長，也讓粉絲日增驕傲的！

第10章

鳥寶寶必讀
★搶票模擬考題★

現今的粉絲實在不好當，光演唱會搶票都已困難重重，還常被搶票的題目給考倒，因此我們特別準備了 GOT7 模擬考題，盼能助大家一臂之力，相信有本題庫的訓練後，搶票時遇到再難的問題也能秒答呢！

一、請問以下成員中，誰的家鄉離首爾最遠？

1. 珍榮
2. 榮宰
3.BamBam
4.Mark
5.Jackson

二、請問 2018 年《GOT7 的 Hard Carry2》的「抓尾巴遊戲」中，沒有被榮宰抓到的人是誰？

35.BamBam
62.Jackson
17.Mark
98. 珍榮
49.JB

三、請問 GOT7 第一次以「If You Do」獲得《THE SHOW》冠軍的日期為和？

6W.2014 年 10 月 6 日

8C.2015 年 6 月 10 日

4A.2015 年 10 月 6 日

2B.2016 年 6 月 10 日

9X.2016 年 10 月 6 日

（回答範例：7V，僅限填寫半形數字與大寫英文，請勿填寫中文）

四、請問若七位成員全出生在同一年，年齡順序由大到小會如何排列？

D.JB　　　　　　Z.BamBam

9.Mark　　　　　5. 有謙

V.Jackson

Q. 珍榮

6. 榮宰

（回答範例：D9VQ6Z5，僅限填寫半形數字或大寫英文，請勿填寫中文）

五、請問下列哪幾個不是 JB 的綽號？

Y. 自然人

7. 黑洞美

V. 玉米牙

3. 讀書人

B. 布朗尼

（回答範例：P6，僅限填寫半形數字或大寫英文，請勿填寫中文）

六、請問以下共有幾張不是 GOT7 迷你專輯的專輯名稱？

《FLIGHT LOG：DEPARTURE》、《7 for 7》、《Present：YOU》、《TURN UP》、《Call My Name》、《LAUGH LAUGH LAUGH》、《FLIGHT LOG：TURBULENCE》、《LOVE LOOP》

1st.1

2nd.2

3rd.3

4th.4

5th.5

6th.6

（回答範例：7th，僅限填寫半形數字與小寫英文，請勿填寫中文）

七、請問以下哪些是 GOT7 觀看人數破億的 MV ？（不用照破億順序排）

T.Just Right

C.Hard Carry

8.A

L.If You Do

6.Never Ever

（回答範例：S8T，僅限填寫半形數字或大寫英文，請勿填寫中文）

八、請問以下哪一位成員沒有上過《叢林的法則》？

林 -JB
段 -MARK
王 -JACKSON
朴 -JINYOUNG
金 -YUGYEOM

（回答範例：「崔」或「YOUNGJAE」，只要填寫中文姓氏或英文藝名即可，僅限填寫中文或半形大寫英文）

九、請問兄弟姊妹中沒有姊姊的成員有哪幾位？
（答案請照年齡順序排列）

U. 有謙	E.Jackson
5. 榮宰	3.Mark
M.JB	
R. 珍榮	
2.BamBam	

（回答範例：7E3，僅限填寫半形數字與大寫英文，請勿填寫中文）

十、請問 GOT7 至今為止發行的韓文迷你專輯數量 + 團內正式出道過的小分隊數量 + 開世界巡迴演唱會的次數，總共加起來為多少？

（回答範例：12，僅限填寫半形阿拉伯數字，請勿填寫中文）

十一、以下皆為選擇題，請一起回答兩題的答案。

（一）請問首次由成員創作的主打歌是哪一首？

A.A B.Never Ever
C.You Are D.Look

（二）請問以下哪位成員在宿舍或老家都沒有養狗？

4. 榮宰 3.Mark
2.BamBam 1.JB

（回答範例：A4，僅限填寫半形數字及大寫英文，請勿填寫中文）

十二、以下為選擇題加問答題，請一起回答兩題的答案。

（一）請問 GOT7 於 2014 年發行的首支日文單曲為何？

1.TURN UP

4.AROUND THE WORLD

5.I WON'T LET YOU GO

9.Hey Yah

2.LOVE TRAIN

（二）請問 2019 年的《Idol Room》中曾與 JB 搶奪隊長之位的成員為何？

O.Mark

B. 有謙

X.Jackson

Y.BamBam

上述成員的出生西元年月日為何？（數字八碼）

（回答範例：若認為第一題答案為 3，第二題答案為 B，那麼請填

寫 3B 加上該成員的生日八碼，例如 3B20140116，填寫時僅限半

形數字及大寫英文，請勿填寫中文）

十三、以下皆為選擇題，請一起回答兩題的答案。
（一）請問珍榮寫給粉絲們的歌曲是哪一首？

5.Let Me

2.Thank You

9.Home Run

7.My Home

（二）請問 GOT7 有史以來獲得最多音樂節目冠軍
的次數是？

C.6 次

W.7 次

M.8 次

E.9 次

（回答範例：若認為第一題答案為 9，第二題答案為 S，那麼請填

寫 9S，填寫時僅限半形數字及大寫英文，請勿填寫中文）

十四、以下皆為選擇題，請一起回答兩題的答案。

（一）請問 GOT7 於《GOT7 的 Hard Carry》系列中最熱衷玩的遊戲是什麼？

4. 捉迷藏

3. 紅綠燈

8. 殺手遊戲

7. 殭屍遊戲

（二）請問 GOT7 的哪首歌沒有中文版？

R.Lullaby

X.Just Right

K.Fly

J.Face

（回答範例：若認為第一題答案為 9，第二題答案為 S，那麼請填寫 9S，填寫時僅限半形數字及大寫英文，請勿填寫中文）

＊＊＊詳解＊＊＊

一、請問以下成員中，誰的家鄉離首爾最遠？

解答：4

說明：珍榮的家鄉在韓國鎮海、榮宰的家鄉在韓國木浦、BamBam 的家鄉在泰國曼谷、Mark 的家鄉在美國洛杉磯、Jackson 的家鄉在香港，故解答為 4.Mark。

二、請問 2018 年《GOT7 的 Hard Carry2》的「抓尾巴遊戲」中，沒有被榮宰抓到的人是誰？

解答：98

說明：被榮宰抓到的人為 BamBam、Jackson、Mark 與 JB，故解答為 98. 珍榮。

三、請問 GOT7 第一次以「If You Do」獲得《THE SHOW》冠軍的日期為和？

解答：4A

說明：第一次獲得冠軍的日期為 2015 年 10 月 6 日，故解答為 4A.2015 年 10 月 6 日。

四、請問若七位成員全出生在同一年，年齡順序由大到小會如何排列？

解答：DVZ96Q5

說明：單只看月份的話，年齡順序為 JB（1/6）、Jackson（3/28）、BamBam（5/2）、Mark（9/4）、榮宰（9/17）、珍榮（9/22）、有謙（11/17），故解答為 DVZ96Q5。

五、請問下列哪幾個不是 JB 的綽號？

解答：3B

說明：「自然人」、「黑洞美」與「玉米牙」皆為 JB 的綽號，而「讀書人」是珍榮的綽號，「布朗尼」是有謙的綽號，故解答為 3B。

六、請問以下共有幾張不是 GOT7 迷你專輯的專輯名稱？

解答：3rd

說明：《FLIGHT LOG：DEPARTURE》、《7 for 7》與《Call My Name》為韓文迷你專輯，而《TURN UP》與《LOVE LOOP》為日文迷你專輯，然而《Present：YOU》與《FLIGHT LOG：TURBULENCE》是韓文正規專輯，而《LAUGH LAUGH LAUGH》是日文單曲，一共有三張不是迷你專輯，因此解答為 3rd.3。

七、請問以下哪些是 GOT7 觀看人數破億的 MV？（不用照破億順序排）

解答：T8L6

說明：GOT7 破億的 MV 有「Just Right」、「A」、「If You Do」與「Never Ever」，故解答為 T8L6。

八、請問以下哪一位成員沒有上過《叢林的法則》？

解答：「朴」或「JINYOUNG」

說明：JB、Mark、Jackson 與有謙皆有參與過《叢林的法則》的拍攝，故答案應填「朴」或「JINYOUNG」。

九、 請問兄弟姊妹中沒有姊姊的成員有哪幾位？（答案請照年齡順序排列）

解答：ME2U

說明：Mark、珍榮與榮宰家中皆有姐姐，而 Jackson 與有謙只有哥哥，BamBam 只有哥哥和妹妹，JB 則是獨生子，而年齡順序為 JB、Jackson、BamBam、有謙，故答案為 ME2U。

十、 請問 GOT7 至今為止發行的韓文迷你專輯數量＋團內正式出道過的小分隊數量＋開世界巡迴演唱會的次數，總共加起來為多少？

解答：15

說明：GOT7 至今為止發行的韓文迷你專輯數量為 10 張，團內正式出道過的小分隊數量為 2 組（JJ Project 與 Jus2），開世界巡迴演唱會的次數為 3 次，故解答為 10+2+3=15。

十一、以下皆為選擇題，請一起回答兩題的答案。
（一）請問首次由成員創作的主打歌是哪一首？
（二）請問以下哪位成員在宿舍或老家都沒有養狗？

解答：C1

說明：首次由成員創作的主打歌是「You Are」，而榮宰與 Mark 在韓國有養狗，BamBam 在韓國養貓，但是在泰國的家有養狗，只有 JB 是只有養貓、沒有養狗，故答案應選 C1。

十二、以下為選擇題加問答題，請一起回答兩題的答案。
（一）請問 GOT7 於 2014 年發行的首支日文單曲為何？
（二）請問 2019 年的《Idol Room》中曾與 JB 搶奪隊長之位的成員為何？

解答：4Y19970502

說明：首張日文單曲為《AROUND THE WORLD》，

與 JB 競爭隊長之位的成員為 BamBam，而他的生日是 1997 年 5 月 2 日，故答案為 4Y19970502。

十三、以下皆為選擇題，請一起回答兩題的答案。

（一）請問珍榮寫給粉絲們的歌曲是哪一首？

（二）請問 GOT7 有史以來獲得最多音樂節目冠軍的次數是？

解答：2W

說明：珍榮寫給粉絲們的歌曲是「Thank You」，而 GOT7 的最高紀錄是 2018 年「Lullaby」的音樂節目七冠王，故答案應寫 2W。

十四、以下皆為選擇題，請一起回答兩題的答案。

（一）請問 GOT7 於《GOT7 的 Hard Carry》系列中最熱衷玩的遊戲是什麼？

（二）請問 GOT7 的哪首歌沒有中文版？

解答：7K

說明：GOT7 於《GOT7 的 Hard Carry》系列中最熱衷玩的遊戲是「殭屍遊戲」，沒有中文版的歌曲是「Fly」，故應選 7K。

第11章

心理測驗

★與自己最相像的成員★

　　透過整本書澈底認識 GOT7 成員了，最後也當然要認識一下與自己個性最相像的成員到底是誰，搞不好會意外成為更換本命的轉機，或是選擇副命的契機也說不定哦！

Q1. 你算是很能吃辣的類型？

YES → Q2 NO → Q3

Q2. 你很容易心軟，而且很容易就掉淚？

YES → Q4 NO → Q3

Q3. 你很喜歡與人聊天，也樂於交新朋友？

YES → Q5 NO → Q8

Q4. 你曾想過挑戰跳傘、衝浪、寬板划水等極限運動？

YES → Q6 NO → Q8

Q5. 你熱衷於穿搭打扮，特別喜歡華麗時髦的衣服？

YES → F 型 NO → Q7

Q6. 學習外文時，你習慣會背幾句好用的流行俚語，有機會就說出口練習？

YES → G 型 NO → A 型

Q7. 你很能享受如讀書或看電影等個人獨處的時間？

YES → D 型 NO → C 型

Q8. 比起貓你更喜歡狗？

YES → E 型 NO → B 型

A 型：Mark

感情豐富又待人溫和是你最大的優點，你雖不擅言詞，但常會背地裡默默體貼別人，你不喜歡碎碎念或計較瑣碎的事情，在大部分的狀況下都相當隨和好相處，但是若有人踩到你的雷也會一秒爆氣，是屬於「不鳴則已，一鳴驚人」的類型呢！

B 型：JB

儘管你能在團體中適應良好，甚至進一步領導團隊，但對你來說個人的獨處時間也相當重要，否則平時為了遷就大家，沒能讓自己的想法或行動好好實踐會令你感到鬱悶。建議為了課業或工作努力之餘，也別忘了要適時尋找能放鬆自己的時刻哦！

C 型：Jackson

個性活潑、總笑臉迎人的你，喜歡於新環境中主動認識新朋友，也喜歡讓氣氛熱烈起來，你認為跟喜歡的人待在一起是最幸福的事。不過也千萬不要對此感到壓力，當自己狀態不好時，要勇於優先自己，給自己喘息的機會，當你自己

先過得開心，身邊的人自然也能繼續開心囉！

D 型：珍榮

心思細膩的你雖然擅長照顧他人，但偶爾也會有因別人無法理解你，而感到寂寞的時候，此時如書籍或繪畫等各種類型的藝術便是你最好的夥伴。也許有些人會覺得你個性太嚴謹、少了些幽默感，但也是因為你如此認真的個性，才能結交到真正知心的人生摯友呢！

E 型：榮宰

大多數狀況下你算是個很內向的人，但只要有人願意先與你搭話，他們就會發現其實你並不難相處，聊到自己有興趣的話題時甚至會滔滔不絕。你對自己的專長有絕對的自信，也很拚命精進不足之處，但也常因難以對自身感到滿足而懊惱，所以千萬別忘記提醒自己要定時休息，多肯定、多稱讚自己才是進步的關鍵哦！

F 型：BamBam

你對人生有自己獨特的價值觀，無論是你寫的字、畫的

圖，抑或是穿的衣服、戴的飾品，都透露出你不甘平凡的個人風格。儘管有些人會覺得你不太「正常」，但你不會介意別人的閒言閒語，正因你總勇於逐夢、勇於做自己，不會浪費生命的每分每秒，才能活出如此精彩而豐富的人生呢！

G 型：有謙

　　個性單純、相信人性本善的你，常是身邊人們的擔心對象，大家一方面喜歡你的純真，但另一方面也常擔心你會被人騙，因此與初次見面的人往來還是要多小心。不過也因你相信世界是美好的，所以你對周遭的正能量影響，以及對喜歡的事物一心一意的付出，也才能吸引到真正欣賞你且願意守護你的人呢！

附 錄 I ｜ GOT7 年度大事紀

2014 年
2014 年 1 月 16 日
於音樂節目《M! Countdown》中以主打歌「Girs Girls Girls」正式出道，於四天後發行首張迷你專輯《Got it?》，並在美國告示牌的世界專輯排行榜榮獲冠軍。
2014 年 5 月 9 日
公布官方粉絲名為「I GOT7」，華語地區習慣暱稱為「鳥寶寶」。
2014 年 6 月 23 日
發行第二張迷你專輯《GOT ♡》，以主打歌「A」進行宣傳活動。
2014 年 10 月 7 日起
於大阪、福岡、東京等城市舉行首場日本巡迴演唱會《AROUND THE WORLD》。
2014 年 10 月 22 日
發行首張日文單曲《AROUND THE WORLD》，正式於日本出道。
2014 年 11 月 20 日
攜首張正規專輯《Identify》回歸韓國，主打歌為「Stop Stop It」。
2015 年
2015 年 1 月 20 日起
於台北、上海、香港舉行首場亞洲巡迴 showcase《GOT7 2015 Asia Tour Showcase》。
2015 年 3 月 21 日起
於馬來西亞及新加坡舉行首場亞洲粉絲見面會《GOT7 1st Fan Meeting Asia Tour》。

2015 年 5 月 6 日至 10 日

在舊金山、 芝加哥及達拉斯舉行美國首場粉絲見面會《GOT7 First Fan Meeting in USA》。

2015 年 6 月 6 日至 10 日

於千葉及大阪舉辦日本首場粉絲見面會《GOT7 1st Fan Meeting in Japan LOVE TRAIN》。

2015 年 6 月 10 日

發行第二張日文單曲《LOVE TRAIN》。

2015 年 7 月 13 日

推出第三張迷你專輯《Just right》，同名主打歌的 MV 公開後僅花 13 個小時便突破百萬點擊率。

2015 年 9 月 23 日

發行第三張日文單曲《LAUGH LAUGH LAUGH》，當日首次於日本公信榜的單曲日榜奪冠。

2015 年 9 月 29 日

攜第四張迷你專輯《MAD》回歸韓國歌壇，以主打歌「If You Do」進行活動，當週即勇奪美國告示牌世界專輯榜第一。

2015 年 10 月 6 日

藉由「If You Do」於《THE SHOW》中奪得出道後首個音樂節目冠軍。

2015 年 10 月 31 日起

至廣州、菲律賓與印尼等地舉行亞洲巡迴粉絲見面會《GOT7 Fan Meeting》。

2015 年 11 月 23 日

於韓國發行改版專輯《MAD》冬季版，並公開主打歌「告白頌」的 MV。

2016 年

2016 年 1 月 21 日起

於札幌、大阪與東京等六個城市舉行日本巡迴演唱會《翻天↑覆地》。

2016 年 2 月 3 日

發行首張正規日文專輯《翻天↑覆地》，連四天佔據日本公信榜的專輯日榜亞軍。

2016 年 3 月 21 日

推出第五張韓文迷你專輯《FLIGHT LOG：DEPARTURE》，主打歌「Fly」於各大音樂節目中榮獲五冠王。

2016 年 4 月 29 日起

以首爾為起點舉行首次世界巡迴演唱會《GOT7 1ST CONCERT FLY》。

2016 年 9 月 27 日

攜第二張正規專輯《FLIGHT LOG：TURBULENCE》回歸韓國樂壇，再次佔據美國告示牌世界專輯榜榜首，主打歌「Hard Carry」於音樂節目中勇奪四連冠。

2016 年 11 月 11 日起

於溫哥華、橫濱、馬尼拉與台北等地舉行世界巡迴粉絲見面會《GOT7 FLIGHT LOG：TURBULENCE FAN MEETING》。

2016 年 11 月 16 日

發行首張日文迷你專輯《Hey Yah》，攻下日本公信榜日榜亞軍。

2017 年

2017 年 3 月 6 日

「Just Right」的 MV 於 YouTube 突破一億觀看人次，成為 GOT7 首支破億 MV。

2017 年 3 月 13 日

於韓國發行第六張迷你專輯《FLIGHT LOG：ARRIVAL》，以 27 萬多的銷量榮獲該月份 Gaon 排行榜的專輯榜冠軍，主打歌「Never Ever」也於音樂節目中連奪四冠。

2017 年 4 月 20 日起

在雪梨、布里斯班與墨爾本等地舉行首場澳洲巡迴見面會《GOT7 GLOBAL FAN MEETING》。

2017 年 5 月 5 日起

至大阪、名古屋與東京等六大城市舉行首場日本巡迴 showcase《GOT7 Japan Showcase Tour 2017 MEET ME》。

2017 年 5 月 24 日

發行第四張日文單曲《MY SWAGGER》，獲得日本公信榜的單曲日榜冠軍。

2017 年 6 月 3 日起

於清邁、曼谷與普吉島等四個城市舉行首場泰國巡迴演唱會《GOT7 Thailand Tour 2017 NESTIVAL》，成為首個在當地舉行巡演的韓團。

2017 年 7 月 31 日

小分隊 JJ Project 暌違五年回歸，推出首張迷你專輯《Verse 2》，並以主打歌「Tomorrow, Today」進行打歌活動。

2017 年 8 月 26 日

Jackson 透過首張個人單曲「Papillon」正式於中國出道。

2017 年 10 月 10 日

發行第七張迷你專輯《7 for 7》回歸韓國樂壇，首次以成員創作的歌曲「You Are」作為主打活動，並透過本張專輯首次於 Hanteo 榜單突破 30 萬銷量。

2017 年 10 月 31 日

推出第二張日文迷你專輯《TURN UP》，Jackson 自本張專輯起退出日本活動。

2017 年 11 月 3 日起

至札幌、福岡與東京等五大城市舉行日本巡迴演唱會《GOT7 Japan Tour 2017 TURN UP》，並於最後的東京場首度登上日本武道館。

2017 年 11 月 26 日

「If You Do」的 MV 突破 YouTube 一億點擊量，成為 GOT7 第二支破億 MV。

2017 年 12 月 7 日
發行改版專輯《7 for 7 Present Edition》。
2018 年
2018 年 3 月 12 日
於韓國推出第八張迷你專輯《Eyes On You》，並以優異銷量於 5 月獲得白金唱片認證。主打歌「LOOK」也佔據各大音源榜首，MV 僅於發布 35 小時後即突破千萬點擊量。
2018 年 4 月 3 日
「Just Right」MV 瀏覽量突破兩億，成為 GOT7 首支破兩億的 MV。
2018 年 4 月 10 日
「Never Ever」MV 於 YouTube 上突破一億觀看次數。
2018 年 5 月 4 日起
於首爾、澳門、莫斯科與柏林等地舉行第二次世界巡迴演唱會《GOT7 2018 World Tour Eyes On You》。
2018 年 5 月 15 日起
於福岡、大阪與廣島等六個城市舉行巡迴見面會《GOT7 Japan Fan Connecting Hall Tour 2018 THE New Era》。
2018 年 6 月 20 日
發行第五張日文單曲《THE New Era》，再度於公信榜的單曲日榜奪冠。
2018 年 9 月 17 日
攜第三張正規專輯《Present：YOU》回歸韓國樂壇，再度獲得白金唱片認證。主打歌「Lullaby」也橫掃各大榜單，並於音樂節目中刷新紀錄獲得七冠王。
2018 年 12 月 3 日
發行改版專輯《Present：YOU&ME Edition》，獲得 Gaon 及 Hanteo 專輯週榜冠軍，主打歌「MiRACLE」也於音樂節目奪下第一。

2018 年 12 月 18 日起

於東京及神戶舉行巡迴演唱會《GOT7 ARENA SPECIAL 2018-2019 Road 2 U》，連續第二年於武道館開唱。

2018 年 12 月 21 至 23 日

於泰國舉行結合演唱會與見面會的巡迴公演《GOT7 NESTIVAL 2018 in Bangkok》，成為泰國史上最大型的公演。

2019 年

2019 年 1 月 30 日

推出第三張日文迷你專輯《I WON'T LET YOU GO》，於各大音樂榜單連奪冠軍，並首次獲得公信榜的週榜第一。

2019 年 3 月 5 日

小分隊 Jus2 正式透過 showcase 出道，發行首張迷你專輯《FOCUS》，並以主打歌「Focus On Me」進行宣傳活動。

2019 年 3 月 21 日

「A」於 YouTube 點擊率破億，成為 GOT7 第四支破億 MV。

2019 年 4 月 7 日起

Jus2 舉行亞洲巡迴 showcase《Jus2 FOCUS Premiere Showcase Tour》，並由 Mark 擔任澳門、台北及新加坡站的主持、榮宰擔任東京站主持，而 BamBam 則擔任雅加達及曼谷站的主持。

2019 年 5 月 20 日

於韓國推出第九張迷你專輯《SPINNING TOP：BETWEEN SE-CURITY&INSECURITY》，再度獲得白金唱片認證，也成為 JYP 公司首個 Hanteo 榜單銷量破 200 萬的團體，主打歌「Eclipse」也獲得音樂節目三連冠。

2019 年 6 月 15 日起

以首爾為首站，於紐克華、多倫多、墨西哥城等地舉行第三次世巡演唱會《GOT7 2019-2020 World Tour KEEP SPINNING》。

2019 年 7 月 30 日起

至千葉、神戶與名古屋等地舉行日本巡迴演唱會《GOT7 Japan Tour 2019 Our Loop》。

2019 年 7 月 31 日
發行第四張日文日語迷你專輯《LOVE LOOP》，獲得公信榜專輯日榜第一。
2019 年 9 月 5 至 8 日
於曼谷連四天舉行共七場的巡迴見面會《GOT7 Fan Fest 2019 Seven Secrets in Bangkok》，再度締造韓星於泰國的新歷史。
2019 年 11 月 4 日
攜第十張迷你專輯《Call My Name》於韓國回歸，創下 JYP 旗下團體有史以來最高的單日銷售量，主打歌「You Calling My Name」獲得各大音源榜單冠軍。
2019 年 11 月 26 日
出席第 4 屆亞洲明星盛典，獲歌手部門最佳韓國文化獎及年度表演獎。
2020 年
2020 年 1 月 5 日
出席第 34 屆金唱片大獎，以專輯《SPINNING TOP ： BETWEEN SECURITY & INSECURITY》獲頒專輯部門本賞，連續四年獲得金唱片本賞肯定。
2020 年 1 月 8 日
「Just Right」於 YouTube 突破三億觀看人次，成為 GOT7 目前觀看次數最高的 MV。

附　錄 II ｜ GOT7 相關網站、社群帳號

團體相關
GOT7 官方網站
https://got7.jype.com/
GOT7 官方 YouTube
https://www.youtube.com/channel/UC8HEl74jL3bLLwfDP1OALxw
GOT7 官方粉絲俱樂部 Fan's
https://fans.jype.com/Portal
GOT7 官方 Facebook
https://www.facebook.com/GOT7Official
GOT7 官方 Instagram
https://www.instagram.com/got7.with.igot7/
GOT7 官方 Twitter
https://twitter.com/GOT7Official
GOT7 官方新浪微博
https://www.weibo.com/JYPEGOT7
GOT7 日本官方網站
http://www.got7japan.com/
GOT7 日本官方 Twitter
https://twitter.com/GOT7_Japan

GOT7 日本官方 YouTube
https://www.youtube.com/channel/
UCA8KqZAAiP5alln1KM7Rp3Q

個人 Instagram

Mark
https://www.instagram.com/mark_tuan/

JB
https://www.instagram.com/jaybnow.hr/

Jackson
https://www.instagram.com/jacksonwang852g7/

珍榮
https://www.instagram.com/jinyoung_0922jy/

榮宰
https://www.instagram.com/333cyj333/

BamBam
https://www.instagram.com/bambam1a/

有謙
https://www.instagram.com/yu_gyeom/

國家圖書館出版品預行編目 (CIP) 資料

我愛 GOT7：七人七色實力男團 / Valerie 作 .--
初版 .-- 新北市：大風文創 ,2020.03
面；公分 . -- (愛偶像；18)
ISBN 978-957-2077-92-4（平裝）

1. 歌星 2. 流行音樂 3. 韓國

913.6032 109000289

愛偶像 018

我愛 GOT7
七人七色實力男團

作　　者／Valerie
主　　編／林巧玲
編輯企劃／大風文化
插　　畫／Q 將
封面設計／hitomi
內頁排版／陳琬綾
發 行 人／張英利
出 版 者／大風文創股份有限公司
電　　話／（02）2218-0701
傳　　真／（02）2218-0704
網　　址／http://windwind.com.tw
E - M a i l ／rphsale@gmail.com
Facebook ／http://www.facebook.com/windwindinternational
地　　址／231 台灣新北市新店區中正路 499 號 4 樓

香港地區總經銷／豐達出版發行有限公司
電　　話／（852）2172-6533
傳　　真／（852）2172-4355
地　　址／香港柴灣永泰道 70 號 柴灣工業城 2 期 1805 室

初版一刷／2020 年 03 月
定　　價／新台幣 280 元